PHOTHOGRAPHIE

ET

GRAVURE HÉLIOGRAPHIQUE

HISTOIRE ET EXPOSÉ
DES DIVERS PROCÉDÉS EMPLOYÉS DANS CET ART
DEPUIS JOSEPH NIEPCE ET DAGUERRE,
JUSQU'A NOS JOURS.

PAR

LE D' A. BOULONGNE.

PARIS
CHEZ LES PRINCIPAUX LIBRAIRES
1854

EXTRAIT DU MONITEUR UNIVERSEL
des 11, 12 et 31 décembre 1853, des 11, 13 et 23 janvier 1854.

PHOTOGRAPHIE

SUR PLAQUE.

Joseph Niepce. — Ses travaux.

On a beaucoup écrit, tant en France qu'à l'étranger, sur la photographie; cet art à peine naissant a déjà ses historiens; un journal même, *la Lumière,* a été fondé uniquement dans le but d'en vulgariser la connaissance et de signaler les perfectionnements qu'apporte à chaque instant l'expérience de chacun. Parmi les nombreuses publications qui ont déjà vu le jour, nous devons signaler des traités *ex professo,* dans lesquels puisent abondamment les adeptes de cet art séduisant; l'excellent traité de M. Legray, qui en est déjà à sa troisième édition; celui de M. Lerebours, celui de M. Blanquart-Évrard, ouvrage qui, pour le dire en passant, est loin de mériter la réputation qu'on lui a faite, car on dirait, en le lisant, que l'auteur a voulu bien plutôt faire une œuvre de style qu'un travail vraiment scientifique; les mémoires de M. Talbot; une série fort longue et fort intéressante d'articles publiés par M. A. Gaudin, dans le journal *la Lumière,* sous le titre fallacieux de *résumé* de daguerréotype et de photographie; nous disons fallacieux,

car, suivant nous, ce prétendu résumé pourrait facilement fournir la matière de deux gr.^{ds} volumes in-8°, et former un traité complet de cette science nouvelle. Nous citerons, pour terminer, quelques articles publiés par M. Félix Roubaud, dans l'*Illustration*, mais surtout un mémoire présenté par M. Baldus à la Société d'encouragement, mémoire essentiellement pratique, dans lequel la science et l'expérience du praticien consommé s'unissent merveilleusement à une grande lucidité d'exposition, chose fort désirable et assez rare en pareille matière ; enfin, un chapitre fort remarquable, de M. Figuier, dans son ouvrage sur les principales découvertes modernes, auquel nous nous proposons de faire de nombreux emprunts pour la partie historique de notre sujet.

On a longtemps discuté pour savoir lequel des deux, de Joseph Niepce ou de Daguerre, était le véritable inventeur de la photographie; cette question ainsi posée restera, nous en sommes convaincus, très-longtemps en litige. Chacun ce ces deux hommes doit avoir dans cette affaire sa part de gloire, leur rôle respectif nous semble assez bien tranché. Ainsi, pour nous, il nous paraît incontestable que Joseph Niepce ait le premier trouvé le moyen de fixer, par l'action chimique de la lumière, l'image des objets qui viennent se peindre dans la chambre obscure. Quant à Daguerre, il a perfectionné les procédés de Niepce et imaginé, dans son ensemble, la méthode générale actuellement en usage.

JOSEPH NICÉPHORE NIEPCE naquit à Châlon-sur-Saône en 1765. Il était fils de Claude Niepce, écuyer receveur des consignations au bailliage de ladite ville. Il se destina dans sa jeunesse au métier des armes, et fit en qualité de lieutenant une partie de la campagne d'Italie. Le mauvais état de sa santé le força de quitter le service, et il fut nommé en 1794 administrateur du district de Nice; enfin, en 1801, il quitta cette place pour se retirer dans sa ville natale. C'est alors que, débarrassé de toute préoccupation extérieure, il s'adonna, en compagnie de son frère, à des recherches de sciences appliquées. Vers 1806, ils construisirent une machine fort curieuse, nommée pyréolophore, dans laquelle

l'air brusquement chauffé produisait presque les effets de la vapeur. Cette machine, vers laquelle l'attention semble revenir aujourd'hui, fut à cette époque l'objet à l'Institut d'un rapport très-flatteur de Berthollet et Carnot; ils tentèrent ensuite, à un moment où la guerre privait le commerce français des produits coloniaux, de substituer à l'indigo la matière colorante extraite du pastel. Enfin la lithographie venait d'être introduite en France; Niepce n'échappa pas à la préoccupation générale et se mit, comme tout le monde, à la recherche des pierres lithographiques; il fit quelques essais qui, étant demeurés infructueux, lui firent naître l'idée de substituer à la pierre un métal poli. Il essaya de tirer des épreuves sur une lame d'étain avec des crayons lithographiques; et c'est dans le cours de ces recherches qu'il conçut le projet d'obtenir sur une plaque métallique la représentation des objets extérieurs par la seule action des rayons lumineux. Par quelle série de transitions mystérieuses Niepce fut-il conduit en partant de simples essais typographiques à aborder le problème le plus compliqué peut-être de la physique de son temps? c'est ce que l'on ne saura probablement jamais. Peut-être le hasard, ce dieu si complaisant, y est-il pour quelque chose!

Les premiers essais photographiques de Niepce remontent à l'année 1813. C'est vers le commencement de 1814 qu'il fit ses premières découvertes. Quant aux principes de ses procédés photographiques, ils étaient d'une simplicité remarquable: il savait, ce que tout le monde sait, du reste, que le bitume de Judée, substance résineuse de couleur noirâtre, exposé à l'action de la lumière, y blanchit assez promptement. Or, voici comment il tira parti de cette propriété: Il s'occupa d'abord de la reproduction des gravures. Pour cela, il vernissait une estampe sur le *verso* pour la rendre plus transparente, et l'appliquait sur une lame d'étain préalablement recouverte d'une couche de bitume de Judée. Les parties noires de la gravure arrêtaient les rayons lumineux, tandis que les parties transparentes les laissaient passer librement. Les rayons

lumineux, traversant les parties diaphanes du papier, allaient blanchir la couche de bitume appliquée sur la lame métallique, et l'on obtenait ainsi une reproduction fidèle du dessin dans laquelle les clairs et les ombres conservaient leur situation normale. En plongeant ensuite la lame métallique dans l'essence de lavande, les portions de bitume non impressionnées par l'agent lumineux étaient dissoutes, tandis que les parties modifiées par la lumière restaient sans se dissoudre ; l'image se trouvait ainsi mise à l'abri de l'action ultérieure des rayons lumineux.

Mais la copie des gravures n'était, à vrai dire, qu'une opération d'un intérêt secondaire, ce n'était qu'un prélude ; le problème photographique consistait à reproduire les dessins de la chambre obscure. En 1824, Niepce résolut ce problème, au moins dans son principe général. Le procédé qui lui permit de fixer les dessins de la chambre noire était fondé sur la même action chimique qu'il avait appliquée à la copie des gravures. Quant à la pratique de l'opération, voici comment il procédait : il appliquait une couche de bitume de Judée sur une lame de plaqué ou cuivre recouverte d'argent, plaçait cette dernière au foyer de la chambre obscure, et faisait tomber sur elle l'image transmise par la lentille de l'instrument. Au bout d'un temps assez long, la lumière avait agi sur la surface sensible ; en plongeant alors la plaque dans un mélange d'essence de lavande et de pétrole, les parties de l'enduit bitumineux que la lumière avait frappées restaient intactes, tandis que les autres se dissolvaient. On obtenait ainsi un dessin dans lequel les clairs correspondaient aux clairs, et les ombres aux ombres ; les clairs étaient formés par l'enduit blanchâtre de bitume, et les ombres par les parties polies et dénudées du métal, les demi-teintes par les portions du vernis sur lesquelles le dissolvant avait partiellement agi. Comme ces dessins métalliques n'avaient qu'une médiocre vigueur, Niepce essaya de les renforcer en exposant la plaque à l'évaporation spontanée de l'iode, ou aux vapeurs émanées du sulfure de potasse, afin de produire un fond noir sur lequel les traits se détache-

raient avec plus de fermeté; mais il ne réussit qu'incomplétement à obtenir ce résultat. L'inconvénient capital de ce moyen, c'était le temps considérable qu'exigeait l'impression lumineuse; il fallait au moins dix heures d'exposition, et alors le soleil, faisant varier la position des ombres, embrouillait tout le dessin. Le procédé était imparfait, mais le problème photographique était résolu dans son principe.

Dès lors Niepce put appliquer sa découverte à l'art de la gravure; car tel était, il faut bien se le rappeler, le but qu'il s'était tout d'abord proposé; il ne lui restait plus pour l'atteindre que de faire attaquer sa plaque métallique par un acide. C'est ce qu'il fit, en effet, et M. Lemaître possède encore quelques-unes de ces planches qui sont loin d'être imparfaites.

Daguerre. — Ses travaux, son association avec Joseph Niepce.

Vers l'époque où Joseph Niepce venait de faire ses découvertes, il y avait à Paris un homme que la nature toute spéciale de ses travaux avait amené à faire des recherches analogues. Cet homme, du reste déjà très-connu dans le monde artistique par les décors qu'il peignait pour les théâtres de l'Ambigu et de l'Opéra, et surtout par l'invention du diorama, cet homme, qui avait pour ainsi dire manié, exploité la lumière de mille façons diverses; cet homme, c'était Daguerre. Le hasard le mit en relation avec Joseph Niepce. Voici en deux mots la circonstance fortuite qui leur fit nouer connaissance. Nous en empruntons la relation au travail remarquable de M. Figuier. Niepce trouvait de grands obstacles à l'exécution de ses empreintes photographiques dans l'imp .faite construction des chambres obscures que l'on possédait alors. En 1825, MM. Vincent et Charles Chevalier ayant inventé le prisme ménisque, Niepce chargea un de ses parents qui traversait Paris de faire pour lui l'acquisition de ce prisme. Ce verre fut promis sous p u de jours. Dans la con-

versation qui s'établit entre M. le colonel Niepce et M. Chevalier, quelques mots furent prononcés sur la découverte de Joseph Niepce. Or le lendemain de cette conversation, Daguerre se présenta par hasard chez M. Chevalier, qui s'empressa de l'instruire de ce qu'il avait appris. Daguerre se montra tout d'abord incrédule ; puis, sur les détails positifs que lui donne l'opticien, il le pria instamment de lui procurer le nom et l'adresse de l'auteur d'une aussi curieuse invention, et, quelques jours après, Daguerre entrait en relation avec Niepce, qui tout d'abord se méfia de lui, mais qui, peu à peu, finit par lui confier une partie du secret de sa découverte et un spécimen de ses nouvelles productions. Daguerre fut longtemps avant de faire part à Niepce du résultat des recherches qu'il fit de son côté. Seulement, au bout d'un temps assez long, il écrivit à ce dernier qu'il avait découvert un procédé très-différent du sien pour la fixation des images de la chambre obscure, et qu'il venait, de plus, d'apporter un perfectionnement très-heureux à la construction de la chambre noire. C'est alors que Niepce proposa à Daguerre de s'associer à lui pour s'occuper en commun des perfectionnements que réclamait son invention.

Un traité fut passé entre eux, à Châlon, le 14 décembre 1829. Après la signature de l'acte, Niepce communiqua à Daguerre tous les faits relatifs à ses procédés photographiques. Une fois en possession du secret de Niepce, Daguerre se mit à l'œuvre avec ardeur ; il chercha d'abord à remplacer le bitume de Judée par la résine que l'on obtient en distillant l'essence de lavande ; au lieu de laver la plaque métallique dans une huile essentielle, il l'exposait à l'action de la vapeur fournie par cette essence à la température ordinaire. La vapeur laissait intactes les parties de l'enduit résineux frappées par la lumière, et se condensait sur les parties restées dans l'ombre. Ainsi, le métal n'était nullement mis à nu ; la plaque métallique n'était plus un moyen intermédiaire pour arriver à la gravure ; elle constituait l'épreuve définitive, car les clairs du dessin étaient représentés par la résine blanchie sous l'action de la lumière,

et les ombres par la résine dissoute dans l'huile essentielle, laquelle formait à la surface du métal une sorte de vernis transparent. Toutefois, cette méthode était encore très-imparfaite; mais le hasard vint heureusement mettre nos inventeurs sur la voie véritable. Il arriva un jour qu'une cuiller, laissée par mégarde sur une plaque d'argent iodurée, y marqua son empreinte sous l'influence de la lumière ambiante. Cet enseignement ne fut pas perdu, et aux substances résineuses on substitua l'iode, qui donne aux plaques d'argent une sensibilité lumineuse exquise. Vers cette époque, l'inventeur de la plus remarquable découverte de notre siècle, Joseph Niepce, mourait à Châlon, dans sa soixante-troisième année; il mourut pauvre et ignoré, sans avoir pu jouir du fruit de ses travaux, sans avoir eu même la satisfaction de voir ses pénibles labeurs couronnés d'un plein succès.

C'est alors que Daguerre, resté seul, imagina dans son entier le procédé qui porte son nom, et mit la dernière main à cet édifice si laborieusement commencé par son infortuné collègue.

Procédé de Daguerre. — Photographie sur plaque. — Perfectionnements successifs qui lui ont été apportés.

La decouverte de Niepce et de Daguerre fut connue pour la première fois par l'annonce publique qu'en fit l'illustre Arago à l'Académie des sciences, le 7 janvier 1839. Tout le monde se souvient de l'impression extraordinaire qu'elle produisit en France et dans l'Europe entière. Le nom de Daguerre acquit en quelques jours une immense célébrité; mais du modeste et infortuné Niepce, pas un mot. Dans cet élan général d'enthousiasme et d'admiration, il n'y eut pas une parole de reconnaissance pour le pauvre inventeur mort à la tâche. Plus tard cependant, le gouvernement accorda, à titre de récompense nationale, une pension viagère de

6,000 fr. à Daguerre et une pension de 4,000 fr. à M. Niepce fils. Voici en quoi consiste le procédé de Daguerre :

On expose pendant quelques minutes une lame de cuivre recouverte d'argent aux vapeurs spontanées que dégage l'iode à la température ordinaire. Cette opération détermine à la surface de la lame la formation d'une légère couche d'iodure d'argent, qui possède la propriété d'être très-sensible à l'action des rayons lumineux. En plaçant ensuite cette plaque ainsi préparée au foyer de la chambre noire, et en faisant tomber à sa surface l'image formée par la lentille de l'instrument, il arrive que les parties vivement éclairées décomposent en ces points l'iodure d'argent, que les parties obscures restent sans action, et que les espaces correspondant aux demi-teintes sont plus ou moins influencés, selon que ces dernières teintes se rapprochent plus ou moins des ombres ou des clairs. Quand on la retire de la chambre obscure, la plaque ne présente encore aucune empreinte visible; il faut, pour faire apparaître l'image, l'exposer au dégagement des vapeurs mercurielles. Cette opération qui est entièrement due au génie de Daguerre est très-facile à pratiquer. Pour l'exécuter, on dispose la plaque influencée au-dessus d'une petite boîte contenant du mercure, et lorsque l'on chauffe légèrement le fond de cette boîte, les vapeurs du mercure viennent se déposer inégalement sur la plaque, et l'on voit aussitôt l'image se dessiner. Le mercure se dépose uniquement sur les parties que la lumière a frappées.

Cependant tout n'est pas fini; la plaque est encore imprégnée d'iodure d'argent, et si on la laissait dans cet état, l'iodure continuant à noircir sous l'influence de la lumière ambiante, le dessin serait bientôt détruit. Il faut donc de toute nécessité débarrasser la plaque de cet iodure. On y parvient en la plongeant la plaque dans une dissolution d'hyposulfite de soude, qui a la propriété de dissoudre l'iodure d'argent. On voit, en définitive, que, dans les épreuves daguerriennes, l'image est formée par un mince voile de mercure déposé sur une surface d'argent; les reflets brillants de ce métal représentent

les clairs ; les ombres sont produites par le bruni de l'argent ; l'opposition, la réflexion inégale de la teinte de ces deux métaux suffisent pour produire les effets du dessin.

L'épreuve daguerrienne est véritablement une épreuve négative; mais comme le mercure est plus blanc, plus brillant que l'argent, il s'établit une espèce de transformation de dessin qui a pour résultat de faire voir du blanc où est véritablement le noir, car c'est dans ces endroits enduits de mercure que l'iodure d'argent a été décomposé. Telle est, réduite à sa plus simple expression, la découverte de Daguerre; mais, depuis qu'elle est tombée dans le domaine public, des perfectionnements sans nombre l'ont en quelque sorte transfigurée, et l'ont débarrassée des principaux inconvénients que la pratique seule fait ressortir.

Les épreuves obtenues par le procédé de Daguerre offraient un miroitage des plus désagréables, le trait n'était visible que sous une certaine incidence de la plaque, et dans certains cas ce défaut allait si loin, qu'on était quelquefois obligé de chercher bien longtemps avant de savoir ce que l'image représentait. De plus, le champ de la vue était extrêmement limité ; les objets animés ne pouvaient être reproduits, les masses de verdure n'étaient accusées qu'en silhouette, et le ton général du dessin était criard; enfin il était à craindre que, par suite de la volatilisation spontanée du mercure, l'image ne finît par disparaître en grande partie. La plupart de ces défauts étaient la conséquence du temps considérable que nécessitait l'impression lumineuse. En effet, il ne fallait pas moins d'un quart d'heure d'exposition en plein soleil pour obtenir une épreuve. Aussi les premiers efforts de perfectionnement eurent-ils pour but de diminuer le temps de l'exposition. On y parvint en modifiant la constitution primitive de la chambre obscure. Ce perfectionnement est dû à M. Ch. Chevalier, qui eut l'idée de réunir et de combiner deux objectifs achromatiques pour en faire la lentille de l'instrument. Cette disposition permit tout à la fois de raccourcir les foyers pour concentrer sur le même point une grande quantité de lumière, d'agrandir le

champ de la vue, et de faire varier à volonté les distances focales. Grâce à cette modification, la durée de l'exposition fut réduite à deux ou trois minutes. Toutefois, le problème capital d'abréger la durée de l'exposition ne fut complétement résolu qu'en 1841 par M. Claudet, lequel découvrit les propriétés des substances dites *accélératrices*. On donne en photographie le nom de substances accélératrices à certains composés qui, appliqués sur la plaque préalablement iodurée, en exaltent à un degré extraordinaire la sensibilité lumineuse. Celle de ces substances que découvrit M. Claudet est le chlorure d'iode; mais on en trouva bientôt une foule d'autres, telles que le brome en vapeur, le bromure d'iode, la chaux bromée, le chlorure de soufre, le bromoforme, l'acide chloreux, la liqueur hongroise, la liqueur de Reiser, le liquide de Thierry, qui ont une puissance accélératrice beaucoup plus considérable que le chlorure d'iode.

Quand on eut remédié à ce premier inconvénient des épreuves daguerriennes, on s'occupa des autres; on essaya de faire disparaître le miroitage et de rendre les épreuves indélébiles, et l'on y parvint après de nombreuses tentatives infructueuses. C'est à M. Fiseau qu'en revient toute la gloire. Il imagina de recouvrir l'épreuve photographique d'une légère couche d'or. Il suffit, pour obtenir ce résultat, de verser à la surface de l'épreuve une dissolution de chlorure d'or mêlée à de l'hyposulfite de soude et de chauffer légèrement; la plaque se recouvre aussitôt d'un mince vernis d'or qui s'amalgame, d'une part, avec le mercure qu'il fixe par là même, et qui rembrunit la couche d'argent par sa superposition.

Comme on peut facilement s'en convaincre, les perfectionnements successifs apportés au procédé primitif de Daguerre l'ont singulièrement modifié; nous allons exposer en deux mots la série des opérations que l'on exécute aujourd'hui pour obtenir des dessins photographiques sur plaque : 1° exposition de la lame métallique aux vapeurs spontanément dégagées par l'iode à la température ordinaire; 2° ex-

position de la plaque iodurée aux vapeurs fournies par le brome, la chaux bromée, ou toute autre substance accélératrice; 3° exposition à la lumière dans la chambre obscure pour obtenir l'impression chimique; 4° exposition aux vapeurs mercurielles pour faire apparaître l'image; 5° lavage de l'épreuve dans une dissolution d'hyposulfite de soude, pour enlever l'iodure d'argent non attaqué; 6° enfin fixage de l'épreuve au chlorure d'or.

PHOTOGRAPHIE

SUR PAPIER.

MM. Talbot, Bayard et Blanquart-Evrard.
Leurs travaux.

Malgré les nombreux perfectionnements qui ont été successivement apportés au procédé primitif de Daguerre, il fut dès le principe facile de se convaincre que là n'était point l'avenir de la photographie. Daguerre, lui, avait fait un premier pas, pas immense il est vrai, pas de géant; mais on attendait avec impatience que quelque heureux inventeur vînt lui faire faire le second. Fort heureusement ce nouveau progrès ne se fit pas longtemps attendre, et la photographie sur papier fut bientôt découverte. Peut-être même, si l'on voulait examiner les choses de très-près, serait-il possible d'établir l'antériorité de cette dernière, car sans remonter aux travaux si remarquables, mais malheureusement presque infructueux du patient Wedgewood et de l'illustre Davy, il est incontestable que déjà, vers l'année 1837, Talbot, en Angleterre, avait obtenu dans cette voie des résultats très-curieux quoique incomplets, et que dès l'année 1838, M. Bayard, en France, était arrivé de son côté à reproduire sur papier les images de la chambre obscure, mais cependant,

comme l'annonce officielle de leurs procédés est postérieure à la fameuse séance du 7 janvier 1839 ; nous croyons devoir, ainsi que tout le monde, considérer Joseph Niepce et Daguerre comme les vrais inventeurs de la photographie. Toujours est-il que lorsqu'en 1847 M. Blanquart-Evrard publia la description des procédés de la photographie sur papier, cette communication fut accueillie par les amateurs et les artistes avec une joie indicible, car elle répondait à un vœu depuis longtemps formé et resté jusqu'alors à peu près stérile. En effet, dans le premier élan causé par l'annonce de la découverte de Daguerre, on avait oublié que dix-huit mois plus tard, le 7 juin 1841, M. Biot avait communiqué à l'Académie des sciences une lettre de M. Talbot dans laquelle ce dernier donnait une description exacte de son procédé, et que le 2 novembre 1839 l'Académie des beaux-arts, dans un rapport fort remarquable, rédigé par M. Raoul-Rochette, témoignait à M. Bayard toute sa satisfaction au sujet de fort jolis dessins photographiques directs obtenus sur papier et présentés par ce dernier à l'appréciation de ces juges compétents.

Le nom de M. Blanquart-Evrard conquit bien vite une grande célébrité, car on ne s'aperçut pas, sur le moment, qu'il n'avait fait que rappeler et faire revivre les préceptes posés depuis longtemps par M. Talbot et restés momentanément dans l'oubli ; on le crut l'inventeur de la photographie sur papier, tandis qu'il n'était réellement qu'un élève intelligent, mais un peu oublieux, de cet homme remarquable, aux procédés duquel il n'avait fait qu'ajouter, peut-être, un peu plus de précision et apporter quelques légères modifications dans le manuel opératoire. M. Talbot traita cette affaire en véritable gentleman ; il ne fit aucune réclamation, bien qu'il lui eût été très-facile de faire valoir ses droits à la priorité ; il se contenta d'envoyer à ses amis de Paris quelques-uns de ses dessins ; c'était du reste la meilleure preuve qu'il pût leur donner de sa supériorité ; en effet, les photographies qu'il obtenait alors était bien supérieure à celles de M. Blanquart-Evrard. Voici, en quelques lignes, en quoi consistait la dé-

couverte de M. Talbot; nous allons, pour en donner une idée exacte, le laisser parler lui-même. (La note qui va suivre est extraite de la lettre qu'il écrivit à M. Biot, et qui fut communiquée à l'Académie des sciences le 7 juin 1841.)

« La préparation du papier calotype (c'est le nom que je lui donne) se divise en deux parties distinctes.

Première partie. — On dissout 100 grains de nitrate d'argent cristallisé dans 6 onces d'eau pure; on lave avec cette solution une feuille de papier à écrire sur un de ses côtés, que l'on a soin de marquer, pour pouvoir le reconnaître ensuite. On le fait sécher doucement. Alors on le plonge pendant 2 minutes dans une dissolution faite ainsi : eau 1 pinte, iodure de potassium 500 grains. Après cela on lave le papier dans l'eau, puis on le sèche; et quoique dans cet état il soit peu sensible à la lumière, on a soin de le tenir enfermé dans un portefeuille. Avec cette précaution, le papier peut se conserver pendant un temps indéfini. Dans cet état de préparation je l'appelle *papier ioduré*, puisqu'il est recouvert d'une couche d'iodure d'argent.

Deuxième partie. — On prend une feuille de papier ioduré et on la lave avec une dissolution d'argent ainsi préparée : A. On dissout 100 grains de nitrate d'argent dans 2 onces d'eau pure; on y ajoute la sixième partie de son volume d'acide acétique un peu fort. B. Solution d'acide gallique cristallisé dans l'eau froide; la quantité, ainsi dissoute, est assez faible. Les solutions d'acide gallique ainsi préparées, on les ajoute l'une à l'autre à volumes égaux, mais en petites quantités à la fois, parce que leur mélange se décompose en peu de temps. J'appelle ce mélange le gallo-nitrate d'argent; c'est avec ce *gallo-nitrate d'argent* qu'il faut laver le papier ioduré, et pour cela on se sert de la lumière d'une bougie. On laisse le papier ainsi humecté pendant une demi-minute; alors on le plonge dans l'eau; on le sèche avec du papier brouillard et en le tenant avec précaution devant le feu. C'est là la préparation du papier calotype. On garde ce papier enfermé dans une presse jusqu'au moment où l'on veut s'en servir; cependant, si l'on s'en

sert tout de suite, on peut s'épargner la peine de le sécher, puisqu'il réussit également bien lorsqu'il est un peu humide.

Usage du papier. — On le met au foyer de la chambre obscure, qu'on dirige vers l'objet qu'on veut peindre. M. Talbot indique ensuite la durée du temps de l'exposition, qu'il fixe à une minute, pour la reproduction d'un édifice vivement éclairé par le soleil; il indique ensuite de retirer le papier et de l'examiner à la lueur d'une bougie. « On n'y verra probablement rien, ajoute-t-il; mais l'image y existe cependant dans un état visible. Pour la rendre visible, voici ce qu'il faut faire : il faut laver le papier encore fois avec le gallo-nitrate d'argent, et puis le chauffer doucement devant le feu : on verra alors sortir, comme par enchantement, tous les détails du tableau. Une ou deux minutes suffisent ordinairement pour faire acquérir au tableau sa plus grande perfection. Il faut alors le fixer d'une manière permanente. »

Fixation du tableau. — Après avoir lavé le tableau, on l'humecte avec une solution ainsi faite : eau, 8 à 10 onces ; bromure de potassium, 100 grains. Après une ou deux minutes, on doit le laver encore et le sécher. Les tableaux ainsi fixés offrent le grand avantage de rester transparents; c'est ce qu'il faut pour pouvoir en tirer de belles copies. Pour faire la copie, on peut se servir d'une deuxième feuille de papier calotype qu'on presse fortement contre le tableau et qu'on expose ainsi à la lumière; mais il vaut mieux se servir du papier photographique ordinaire .. Mais la propriété la plus extraordinaire qu'ont les tableaux calotypes, c'est qu'on peut les rajeunir et leur donner leur beauté primitive; pour cela on n'a qu'à les laver encore avec le gallo-nitrate d'argent et les chauffer doucement. La manière dont il faut se servir du papier calotype pour obtenir des tableaux photographiques positifs par une seule opération, fera le sujet d'une deuxième lettre.

Tel était le procédé primitif de M. Talbot ; les change-

ments apportés par M. Blanquart-Evrard, consistaient 1° à plonger le papier dans les liquides impressionnables au lieu de déposer les dissolutions sur le papier, à l'aide d'un pinceau ; 2° à serrer entre deux glaces le papier chimique exposé dans la chambre obscure, au lieu de l'appliquer contre une ardoise.

Quant à M. Bayard, son histoire photographique est véritablement trop intéressante pour que nous la passions sous silence. Nous allons la retracer en quelques lignes d'après les documents et renseignements qu'il a bien voulu mettre lui-même à notre disposition. Cette histoire remonte fort loin, comme l'on pourra facilement s'en convaincre. Le père de M. Bayard exerçait dans une petite ville de province les fonctions aussi honorables qu'utiles de juge de paix ; ce magistrat, à ses moments de loisir, s'occupait activement de la culture des arbres fruitiers ; il avait, entre autres, dans son verger, certaines pêches qui, à ce qu'il paraît, auraient pu sans crainte rivaliser avec leurs sœurs de Montreuil. Or, chaque année, M. Bayard père avait l'habitude d'envoyer à ses amis une corbeille de ses plus beaux fruits. Vous me direz peut-être : Mais, qu'est-ce que me font, à moi, les pêches de M. Bayard, et quel rapport y a-t-il, s'il vous plaît, entre ces fruits et la photographie? Attendez, je vous en prie, un peu de patience, nous y voici : je continue mon histoire. Or, pour bien indiquer que la susdite corbeille sortait, je ne dirai pas de ses ateliers, mais de son jardin, M. Bayard avait pris l'ingénieuse méthode de graver son chiffre sur le plus beau de ses fruits, sans pour cela l'endommager le moins du monde, il s'y prenait de cette façon : c'était sur une pêche en général qu'il imprimait ce certificat d'origine ; la pêche une fois désignée, il va sans dire qu'on choisissait toujours la plus grosse, la plus belle, il la recouvrait soigneusement de feuilles, pour la préserver des rayons solaires et l'empêcher par là même de rougir ; puis, quand elle avait atteint les dimensions voulues, notre juge de paix collait à sa surface une bande de papier, dans laquelle il avait artistement découpé son nom, et enlevait avec le plus grand soin tout

ce qui pouvait soustraire le fruit à l'influence bienfaitrice du soleil d'automne. Au bout de quelques jours, il détachait la bande de papier, et le nom ressortait en rouge vermeil sur le fond pâle de la pêche privilégiée. Le bon juge de paix ressemblait un peu à l'illustre M. Jourdain, de Molière; il faisait, non pas de la prose, mais de la photographie sans le savoir.

Ce phénomène fort simple, qui se reproduisait chaque année, donna à M. Bayard fils l'envie de l'imiter à volonté, mais d'une tout autre façon. Il avait remarqué que, lorsque l'on expose à l'action de la lumière un de ces petits objets de fantaisie tels que des croix tressées, par exemple, que les jeunes enfants exécutent avec des papiers roses entrelacés, les parties de ce papier qui restent cachées par la superposition d'autres bandes de la même substance, conservent intacte leur couleur primitive, tandis que celles, au contraire, qui forment ce que l'on pourrait appeler l'endroit, sont rapidement décolorées et offrent avec les autres un contraste très-frappant. L'idée lui vint donc d'abord de répéter sur ce genre de papier l'expérience de son père, mais en sens inverse, et il y réussit très-facilement. Les choses en étaient restées là, lorsque quelques années plus tard, à l'époque où, faisant de la peinture, il employait la chambre obscure pour prendre quelques esquisses, il s'imagina d'appliquer cette singulière propriété de son papier rose à la reproduction des images qui se forment au foyer de cet instrument. Mais il eut beau laisser son papier pendant des journées entières au foyer de l'appareil, aucun des phénomènes qu'il attendait ne se produisit, le papier restait muet et insensible. Dégoûté de ses insuccès, il était sur le point de jeter, comme on le dit vulgairement, le manche après la coignée, lorsqu'un médecin de ses amis, auquel il fit part de son désappointement, lui donna le conseil d'essayer de remplacer son papier rose (coloré probablement avec du carthame, ce qui était la cause de son mauvais teint) par du papier blanc imprégné d'une dissolution d'un sel d'argent, le chlorure, par exemple, sel qui, comme tout le monde le sait, noircit très-rapidement lorsqu'on l'expose à l'action des rayons solaires c

même à la lumière diffuse. Le conseil fut suivi, et M. Bayard fut assez heureux pour obtenir, en se basant sur ce principe, des dessins photographiques directs, très-jolis et très-curieux pour l'époque à laquelle ils ont été produits; car c'était en février 1839, un mois seulement après l'annonce officielle de la découverte de Daguerre.

Voici, d'après l'auteur lui-même, le procédé qu'il employait à cette époque pour réaliser ce singulier genre de photographie qui le disputait déjà dans l'esprit des artistes aux plaques miroitantes de Daguerre : M. Bayard formait sur une feuille de papier un chlorure d'argent de la même manière que cela se pratique aujourd'hui pour tirer des épreuves positives par application. Lorsque le papier était sec, il l'exposait à la lumière pour le faire noircir jusqu'à *un certain degré* que l'expérience seule lui avait fait reconnaître. C'était là le point important pour arriver à une bonne réussite. Cela fait, il le renfermait dans un carton pour l'employer selon ses besoins. Avec cette simple précaution, ce papier pouvait se conserver en bon état pendant huit ou dix jours.

Lorsqu'il voulait obtenir la reproduction de quelque objet, il faisait tremper son papier pendant deux minutes environ dans une solution d'iodure de potassium contenant une partie d'iodure pour quinze parties d'eau, et l'appliquait ensuite sur une ardoise dressée au gros sable et préalablement mouillée; puis il exposait le tout dans la chambre obscure à l'action de la lumière, qui faisait blanchir ou mieux jaunir, à ce qu'il paraît, le sel d'argent dans les parties fortement éclairées. L'exposition durait de vingt à trente minutes. Après avoir lavé l'épreuve à plusieurs eaux, il la fixait, en la faisant passer dans un bain d'hyposulfite de soude, dans les proportions d'une partie d'hyposulfite pour vingt parties d'eau.

Manuel opératoire de la photographie sur papier.

Le principe de la photographie sur papier repose, comme on a pu s'en convaincre en lisant l'extrait que nous avons donné de la lettre de M. Talbot, sur la propriété dont jouissent les sels d'argent d'être décomposés par la lumière. Ils noircissent, comme on le sait, au contact des rayons lumineux. En conséquence, si l'on place dans la chambre obscure une feuille de papier imprégnée de la dissolution d'un de ces sels, il arrivera que les parties éclairés noirciront, et que les autres conserveront leur teinte blanche primitive, de façon que les clairs de l'image seront accusés par du noir, et *vice versa*. Le dessin obtenu par ce procédé est, comme on le voit, tout à fait l'inverse du modèle; aussi lui a-t-on donné le nom d'*épreuve inverse* ou *négative*. Si maintenant on veut obtenir une épreuve positive, il suffira d'appliquer ce premier dessin négatif sur une autre feuille de papier jouissant de la même propriété, et d'exposer le tout à la lumière. Alors, les parties noires de l'épreuve négative interceptant le passage des rayons lumineux, les portions sous-jacentes de la seconde feuille resteront blanches, tandis que celles qui correspondront aux parties blanches de l'épreuve négative noirciront. Ainsi se trouvera formée une image qui aura l'aspect du modèle primitif, dans laquelle les noirs correspondront réellement aux ombres, et les blancs aux parties fortement éclairées. Cette épreuve a reçu le nom d'*épreuve positive* ou *réelle*, par opposition à la première. Tel est le principe fondamental et le but de toutes les opérations photographiques sur papier.

Voyons maintenant quels sont les moyens que la science possède pour arriver à ces divers résultats, ou, en d'autres termes, nous allons exposer la série successive des opérations de la photographie sur papier. Elles se divisent naturellement en deux parties bien distinctes : 1º celles au moyen desquelles on obtient l'épreuve négative ; 2º celles que né-

cessite la formation de l'épreuve positive. Nous passerons ensuite en revue les différentes méthodes de photographie sur papier actuellement en usage ; car, depuis l'invention de Talbot et de Bayard, de nombreuses modifications ont été apportées au procédé primitif.

Choix du papier. — Avant tout, il est une précaution que l'on ne doit jamais négliger, c'est le choix du papier, car sa qualité a une très-grande influence sur les résultats. Voici, d'après M. Legray, quelques données qui pourront servir de guide dans cette importante recherche.

Si l'on veut opérer sans cirer préalablement, il faut choisir le papier Watman légèrement glacé, dans les poids intermédiaires entre 6 et 12 kilogr. la rame, format coquille. Pour le portrait, on prendra de préférence le plus mince, réservant, au contraire, le plus épais pour le paysage et les monuments. Son encollage à la gélatine plus *corsé* le rend un peu moins rapide que les papiers français; mais par cela même, il supporte bien plus longtemps sans se piquer l'action de l'acide gallique, et regagne ainsi ce retard apparent. Parmi les papiers français, ceux que préfère M. Legray sont les papiers Lacroix, d'Angoulême, et ceux des frères Canson, d'Annonay. Quant à M. Ed. Baldus qui, certes, peut être regardé comme un juge très-compétent en pareille matière, il s'en tient depuis quelque temps aux papiers fabriqués *ad hoc* par MM. Blanchet frères et Kléber, de Rives. Ces divers papiers doivent être choisis par transparence; on rejettera toutes les feuilles qui seraient piquées d'à-jours ou qui présenteraient quelque impureté et surtout des taches de fer. Ces dernières se reconnaissent facilement à une teinte jaune de rouille qui les borde, ou même à leur brillant métallique. Un papier portant l'empreinte d'une trame doit être rejeté, ainsi que celui qui serait trop glacé, de manière à être comme criblé de petites piqûres. Toutes les feuilles présentant un aspect bien égal comme celui d'un verre dépoli, devront être rassemblées et ébarbées, et on leur conservera une grandeur un peu plus considérable que celle de l'épreuve que l'on veut obtenir. C'est alors seulement que l'on devra

leur faire subir les diverses opérations que nous allons décrire.

Le choix du papier offre, comme on le voit, de très-grandes difficultés, difficultés telles que l'on n'est jamais fixé sur sa qualité qu'après l'avoir essayé plusieurs fois. Or il est à regretter, en présence de pareils faits, de voir les fabricants de papiers spéculer, pour ainsi dire, sur la crédulité publique, en vendant sous le titre fallacieux de papiers photographiques, au prix exorbitant de 5, 6 et même 12 fr. la main, des papiers qui, au résumé, leur reviennent à peine plus cher que le beau papier à lettres ordinaire. C'est vouloir mettre une entrave matérielle aux progrès de la photographie.

Préparation du papier négatif. — Faites cuire modérément dans trois litres d'eau distillée et dans un vase de porcelaine ou de terre 200 grammes de riz auquel vous ajoutez 20 grammes de colle de poisson en feuilles. Faites passer le tout à travers un linge de lin, et recueillez l'eau qui en sort dans un litre de cette eau ; faites dissoudre : sucre de lait, 45 grammes ; iodure de potassium, 15 grammes ; cyanure de potassium, 0,80 centigr. ; fluorure de potassium, 0,5 centigr., filtrez et conservez dans un flacon bien bouché. Quand l'on veut se servir de cette solution pour préparer du papier, il suffit de la verser dans un grand plat et d'y plonger complétement une à une toutes les feuilles que l'on désire employer, en ayant soin de chasser toutes les bulles d'air qui pourraient adhérer à leur surface. On doit laisser le papier séjourner dans ce liquide pendant une demi-heure ou une heure, suivant son épaisseur ; après quoi on retire chaque feuille et on la fait sécher en la suspendant par un de ses angles, au moyen d'une épingle recourbée en *s*, à une ficelle tendue horizontalement en l'air. Il faut avoir soin de placer à l'angle opposé, le plus déclive par conséquent, un petit morceau de papier buvard pour faciliter l'écoulement du liquide. Une fois le papier séché, on lui donne la grandeur voulue, et on peut ainsi le conserver en portefeuille pendant des mois entiers.

Sensibilisation du papier. — Quand l'on veut rendre le papier sensible à la lumière, dit M. Ed. Baldus, on prépare d'abord dans une chambre éclairée seulement par la lueur d'une bougie la dissolution suivante : eau distillée, 100 grammes ; nitrate d'argent, 6 grammes ; acide acétique, 12 grammes ; puis on verse de ce liquide 2 millimètres environ d'épaisseur dans une cuvette ; on prend ensuite par les deux angles opposés une feuille de papier préparée, et, appuyant d'abord le milieu, on abaisse successivement les deux angles. Il faut avoir bien soin de ne laisser aucune bulle d'air adhérer au papier. A ce moment, il se déclare des inégalités de couleur qui sont souvent l'effet de taches ; mais, à mesure que la combinaison s'opère, toute la surface du papier prend une teinte uniforme. Quand elle est arrivée à ce point, on doit enlever la feuille pour la placer dans le châssis. Cette réaction prend ordinairement de 5 à 6 minutes, suivant l'épaisseur du papier. Pendant que la feuille est sur l'acéto-nitrate, on en a préparé une autre feuille de papier blanc et épais un peu plus grande que la première. On la plonge entièrement dans l'eau distillée pour l'en bien imprégner, et on la met sur la glace qui est dans le châssis de la chambre noire. C'est sur cette feuille de papier humide que l'on place ensuite la feuille qu'on enlève du bain d'acéto-nitrate d'argent (le dos en dessus, bien entendu). En prenant soin que deux feuilles adhèrent parfaitement ensemble, on peut attendre quelques heures pour opérer, et même jusqu'au lendemain lorsque la température n'est pas trop élevée. Dans le cas contraire, il faudrait, pour plus de sûreté, tremper la feuille qui sert de doublure dans une légère décoction de graine de lin, au lieu d'eau ordinaire. Si l'on veut opérer par ce que l'on appelle le procédé sec, on doit enlever la feuille du bain d'acéto-nitrate, dans laquelle on l'a plongée des deux côtés ; la passer rapidement dans l'eau distillée pour enlever l'excès de nitrate d'argent, et la faire sécher en la suspendant comme nous l'avons dit plus haut ; ou bien, ce qui est mieux, suivant M. Legray, en la laissant sécher naturellement dans un cahier de buvard, et en mettant al-

ternativement une feuille de papier préparé et une feuille de buvard. Quand l'on voudra opérer dans la chambre obscure, il faudra mettre ce papier sec entre deux glaces.

Exposition à la chambre noire. — Nous avons dit ce que c'était que la chambre noire, nous n'y reviendrons pas. On sait qu'elle est fermée à sa partie postérieure par une glace dépolie. Cette dernière, sur laquelle, à l'état ordinaire, viennent se peindre les objets extérieurs, est, en photographie, d'une très-grande utilité; c'est par son intermédiaire que l'on juge de la netteté des images, que l'on distingue parfaitement si elles sont ce que l'on appelle mises au point. La mise au point est un temps essentiel, une condition *sine qua non* de réussite ; c'est toute une science, car c'est d'elle que dépendent bien souvent certains effets d'oppositions qui donnent au dessin l'aspect d'une véritable œuvre d'art dans laquelle l'artiste a su sacrifier certains détails insignifiants pour faire mieux ressortir le sujet capital du tableau. L'exercice seul et le goût enseignent ces sortes de choses: aussi M. Baldus possède-t-il cet art au suprême degré. Pour ce qui est de la durée de l'exposition au foyer de la chambre obscure; elle ne peut non plus être indiquée d'une manière positive; elle varie suivant la nature des objets à reproduire, et surtout suivant que le papier que l'on emploie est sec ou humide; l'intensité de la lumière, la couleur des objets, la bonté de l'objectif et la longueur de son foyer sont encore autant de causes qui font varier la durée de l'exposition. Cependant elle peut être fixée approximativement pour les vues, paysages et monuments, entre trois et huit minutes, et, pour le portrait, entre cinq et soixante secondes. Une fois que le papier a subi l'influence des rayons lumineux, l'image y est empreinte d'une façon pour ainsi dire virtuelle : il s'agit de la faire apparaître; cette opération constitue ce que l'on appelle en photographie le développement de l'image ou le passage à l'acide gallique.

Mise à l'acide gallique, développement de l'image. — Cette opération, qui pour les débutants est un sujet continuel de douces émotions, de surprise et d'étonnement, s'exécute avec

la plus grande facilité. On verse dans une cuvette bien propre une couche légère d'une dissolution saturée d'acide gallique préparée quelque temps à l'avance à une température de 18 à 20 dégrés. Puis, retirant avec précaution et dans l'obscurité l'épreuve du châssis, on la place, le côté qui a reçu l'image en premier, sur la couche d'acide gallique; quelques instants après, on retourne la feuille et on l'imprègne de nouveau. Il se passe alors quelque chose de bien étonnant; sur cette feuille parfaitement blanche, sur laquelle il vous est impossible d'apercevoir le moindre trait, vous voyez petit à petit se dessiner avec une finesse, une perfection inouïe, tantôt un paysage, tantôt un monument, tantôt un portrait, suivant le sujet que vous avez eu en vue de reproduire. Si l'épreuve négative que l'on a obtenue paraît faible, ce dont on s'assure facilement en la regardant par transparence, on peut ajouter dans le bain d'acide gallique quelques gouttes d'acétonitrate d'argent, en ayant soin de bien remuer le tout, afin que le mélange se fasse exactement. On peut aussi, si l'on veut, ajouter de l'acide pyrogallique; mais alors on risque souvent de tomber dans l'excès contraire et d'obtenir une épreuve trop dure, dans laquelle l'opposition des blancs et des noirs est beaucoup trop marquée. Une bonne épreuve, comme le dit M. Baldus, doit pouvoir se terminer dans l'acide gallique seul.

Fixage de l'épreuve. — L'image qui apparaît sous l'influence de la réaction chimique qui s'est établie entre l'iodure d'argent et l'acide gallique, abandonnée à elle-même, ne tarderait pas à disparaître; pour éviter ce grave inconvénient, il faut, par une nouvelle opération chimique, la fixer sur le papier, la rendre indélébile. Pour cela, il s'agit tout simplement de dissoudre, de faire disparaître l'iodure d'argent non influencé pour qu'il ne subisse pas ultérieurement l'action de la lumière; on y arrive en laissant séjourner pendant trois quarts d'heure, après un lavage à l'eau distillée, l'épreuve négative dans un bain d'hyposulfite de soude ou de bromure de potassium, dont voici les deux formules : eau distillée, 100 gr.; hyposulfite de soude, 7 gr.

(Baldus); — eau distillée, 100 gr.; hyposulfite de soude, 8 gr. (Legray); — eau distillée, 100 gr.; bromure de potassium, 3 gr. (Baldus); — eau distillée, 100 gr.; bromure de potassium, 2,04 (Legray). Il est encore un autre moyen pour fixer les épreuves, surtout pour les portraits; c'est de les plonger dans une dissolution de chlorure de sodium. Quel que soit le moyen de fixation employé, il faut toujours laver ensuite, avec un soin minutieux, les négatifs dans plusieurs eaux ; sans cela le dessin s'affaiblirait à la longue et finirait même par disparaître. On les fait sécher en les suspendant à une corde, comme il a été dit plus haut. L'épreuve négative est alors complétement terminée, il ne s'agit plus que de la cirer avec de la cire vierge que l'on étend sur un fer à repasser modérément chaud, pour la rendre transparente ; dans cet état, elle peut servir à tirer des épreuves positives.

Telles sont les différentes opérations au moyen desquelles on parvient à obtenir l'épreuve négative. On voit qu'elles sont assez nombreuses, qu'elles demandent pour être bien exécutées une grande attention et une certaine habitude, qui s'acquiert du reste assez vite. Voyons maintenant comment on arrive à tirer parti de cette épreuve négative pour faire ce que l'on appelle des épreuves positives.

Préparation du papier positif. — Le but qu'on se propose dans la préparation de ce papier est de former à sa surface un sel d'argent, du chlorure, qui est comme on le sait très-impressionnable à la lumière. Pour arriver à ce résultat, on verse dans une cuvette plate une couche peu épaisse du liquide suivant : eau distillée, 100 grammes; chlorure de sodium pur, 4 grammes 50 centigrammes (Baldus); ou bien suivant M. Legray : chlorhydrate d'ammoniaque, 10 gr. ; eau distillée, 100 gr. ; puis, prenant chacune des feuilles dont on a eu soin de marquer l'envers par une petite croix, on en met l'endroit en contact avec cette couche pendant cinq à huit minutes, suivant l'épaisseur de ce papier; après quoi on le retire et on les fait sécher en les suspendant ainsi que nous l'avons indiqué plus haut. Quand les feuilles

sont parfaitement sèches, on les place face à face dans un album et on peut ainsi les conserver très-longtemps; il suffit seulement d'éviter l'humidité. Quand ensuite on veut terminer la préparation des papiers positifs, il suffit de prendre chacune de ces feuilles et de les tremper pendant cinq ou six minutes, en observant les mêmes précautions que dans la précédente opération, dans le liquide suivant : eau distillée, 100 gr.; nitrate d'argent, de 15 à 18 gr. Il est bien entendu que, puisque l'on agit ici avec des sels d'argent, cette opération devra se faire dans l'obscurité, ou du moins seulement à la lueur d'une bougie. On n'a plus qu'a faire sécher ce papier et à le conserver à l'abri de la lumière. On conseille généralement de n'en jamais préparer à l'avance, car quelque précaution que l'on prenne, il finit par jaunir au bout de très peu de jours.

Papier positif albuminé. — Pour préparer ce papier, on prend des blancs d'œufs auxquels on ajoute 4 p. 0/0 en poids de chlorhydrate d'ammoniaque cristallisée; on les bat, et après une nuit de repos on décante le liquide. On verse de ce liquide dans une bassine et on met sa surface en contact avec un des côtés du papier pendant deux ou trois minutes: on fait ensuite sécher la feuille et on y passe le fer chaud. Le papier ainsi préparé est peut être un peu trop brillant; il vaut mieux ajouter à la dissolution précédente moitié de son poids d'eau distillée. Ceci fait, le papier séché, on n'a plus, pour le rendre impressionnable à la lumière, qu'à mettre le côté albuminé en contact avec un bain d'azotate d'argent et l'y laisser s'imbiber pendant quelques minutes. Ce papier est excellent, il donne à l'epreuve une vigueur extraordinaire, il renforce les noirs et rend les blancs plus éclatants. Si l'on veut obtenir un ton pourpré très-intense, il suffit de se servir du papier anglais Whatman et d'abréger la durée de l'exposition au bain de nitrate d'argent.

Tirage de l'épreuve positive. — Que l'on emploie l'un ou l'autre de ces papiers, la manière de s'en servir pour le tirage des épreuves est toujours la même. On place sur la glace du châssis, d'abord l'épreuve négative, en ayant soin

de mettre le côté le plus vigoureux en dessus ; on recouvre cette épreuve par une feuille de papier positif, et par dessus tout on peut, si l'on redoute les plis, placer une lame de verre de la même dimension que celle du châssis ; on ferme l'appareil, et, au moyen des vis, on établit une légère pression, afin qu'un contact parfait s'établisse entre les deux feuilles ; on expose alors le tout à la lumière, et comme l'on a eu soin de laisser un peu déborder le papier positif, on juge facilement de l'intensité de la teinte prise par ce dernier. Il est plus prudent, cependant, de regarder de temps en temps où en est l'opération : il suffit, pour cela, d'ouvrir la partie supérieure du châssis, en ayant bien soin de ne déranger aucune des deux épreuves de leur position première. Comme le dessin positif devra perdre de son intensité en passant dans l'hyposulfite, il est indispensable de lui laisser atteindre une force plus grande que celle qu'il doit avoir réellement. Le moment le plus favorable pour le retirer est celui où les tons clairs et lumineux commencent à se voiler.

Fixage de l'épreuve positive. Pour fixer l'épreuve positive, il faut dissoudre le sel d'argent qui n'a pas été influencé. Pour cela, on la laisse séjourner pendant deux à trois heures environ dans un bain d'hyposulfite de soude dans la proportion de 12 grammes pour 100 grammes d'eau distillée, suivant M. Baldus, et de 17 grammes suivant M. Legray. Plus le bain d'hyposulfite est vieux, et meilleur il est ; car lorsqu'il est nouvellement préparé, il donne des tons assez désagréables. Quand on laisse l'épreuve trop longtemps dans le bain, elle prend une teinte jaunâtre et finit même par disparaître entièrement. Pour éviter les tons rouges, lorsque l'on est obligé d'employer une dissolution d'hyposulfite récente, il faut ajouter un peu de chlorure d'argent nouvellement préparé (0,50 centigrammes pour 100 de liquide); on obtient alors de beaux noirs, si, surtout, le papier préparé a été encollé à l'amidon.

Divers procédés de la photographie sur papier.

Nous venons de passer en revue les différentes opérations de la photographie sur papier ordinaire ; il ne nous reste plus, pour terminer tout ce que nous avons à dire de la photographie sur papier, qu'à exposer les principales modifications apportées par divers artistes au procédé primitif.

Papier ciré. — La première, et l'une des plus heureuses, est due à M. Legray, chercheur infatigable, qui a déjà trouvé beaucoup et qui a toujours eu le mérite, c'est une justice à lui rendre, d'offrir libéralement au public le fruit de ses travaux. M. Legray, en effet, a eu le premier l'idée d'employer pour ses épreuves négatives un papier auquel il fait, avant toute autre espèce d'opération, subir ce qu'il appelle le cirage préalable. Cette opération est d'une extrême simplicité, et sa généralisation a déjà rendu à la photographie de très-grands services : cette préparation préliminaire du papier négatif a pour but de boucher complétement, par l'intervention de la cire vierge, tous les pores du papier, et de le rendre plus apte à recevoir une réaction égale sous l'influence des différentes opérations qui doivent suivre. Le papier prend ainsi l'aspect et la fermeté du parchemin, et après la venue de l'image, il présente l'avantage de n'avoir plus besoin d'être ciré de nouveau pour obtenir l'épreuve positive. Tous les praticiens ne sont pas d'accord sur la manière de pratiquer ce cirage de l'épreuve. M. Legray, qui l'a inventé, indique le procédé suivant : Ayez une grande plaque de doublé d'argent comme pour une épreuve daguerrienne, placez-là horizontalement sur un trépied, puis échauffez-là par-dessous au bain-marie ; en même temps, frottez-en la face supérieure avec un morceau de cire vierge ; celle-ci ne tardant pas à se fondre, vous avez bientôt une couche de cire fondue d'une certaine épaisseur ; il vous suffira alors d'y déposer votre papier et d'en faciliter l'adhérence parfaite à l'aide d'une carte. Lorsque votre feuille

est parfaitement imbibée, retirez-la ; or, comme elle contient toujours un excès de cire qui nuirait à la régularité des opérations subséquentes, il ne vous reste plus, pour avoir terminé sa préparation, qu'à lui enlever cet excès. On y parvient très-facilement en la mettant entre deux feuilles de papier buvard sur lesquelles on promène un fer modérément chaud. Une feuille bien préparée ne doit offrir à sa surface aucun point brillant lorsqu'on la regarde à contrejour ; elle doit être, de plus, parfaitement transparente. Le principal avantage de ce papier, suivant M. Legray, est de pouvoir être préparé à l'acéto-nitrate longtemps à l'avance et de permettre ainsi d'opérer avec un papier sec qui conserve sa sensibilité pendant plusieurs jours. Cette préparation donne aussi des noirs très-intenses sur des papiers très-minces, ce qu'il n'est pas toujours très-facile d'obtenir par d'autres procédés. Dans le cas où l'on fait usage de ce papier ciré pour les épreuves négatives, il faut avoir soin, après le fixage à l'hyposulfite, de laisser sécher l'épreuve et de la passer au feu pour faire revenir la cire à son état primitif, car elle avait pris un aspect grenu sous l'influence des divers bains dans lesquels elle avait été plongée successivement.

M. Victor Laisné, l'un des habiles photographes qui ont entrepris, dans le remarquable ouvrage publié par M. Sylvestre, la reproduction des tableaux des peintres vivants, remplace la plaque métallique de M. Legray par une bassine doublée également d'argent et chauffée au bain marie. Il recommande, en outre, de n'imprégner la feuille de papier que d'un seul côté et d'étendre ensuite uniformément la cire à l'aide d'un fer chaud et d'un papier buvard.

Nous apprenons avec plaisir que M. Laisné se propose de reproduire par la photographie la collection complète des cartons de Chenavard, d'après lesquels devaient être exécutés les tableaux du Panthéon, avant la nouvelle destination qu'il a reçue. Tous ceux qui ont été assez heureux pour admirer ces magnifiques compositions, sauront gré à M. Laisné de cette entreprise; c'est, en effet, un service de plus qu'il rend à l'art et aux artistes.

Nous croyons que l'on peut très-bien se dispenser de tout cet attirail de plaques et de bassines. Nous avons vu, en effet, deux amateurs très-adroits, MM. Coulier et Dupuis, atteindre parfaitement le but désiré en se servant uniquement d'un fer à repasser sur lequel ils étendent la cire et qu'ils promènent ensuite uniformément sur leur papier, employant ce même instrument pour faire passer dans les pores du papier buvard l'excès de cire dont la feuille photographique peut se trouver imprégnée.

On a proposé de remplacer dans cette opération la cire par de la stéarine, qui a l'immense avantage de coûter moitié moins. Nous avons vu chez M. Dupuis des épreuves obtenues par ce procédé et nous pouvons affirmer qu'elles ne laissent rien à désirer.

Photographie sur papier négatif gélatiné.

Comme nous venons de le voir, l'emploi du papier-ciré a rendu à la photographie de très-grands services; mais, malgré les immenses avantages que son intronisation dans cet art a permis de réaliser, il serait erroné de penser que ce fût là, pour ainsi dire, le dernier mot de la science; déjà même plusieurs reproches assez importants lui ont été adressés. Nous allons les exposer en quelques lignes. Et d'abord, la cire étant un corps insoluble dans l'eau a le grave inconvénient d'empêcher les différentes préparations chimiques auxquelles ce liquide sert de véhicule, de s'infiltrer dans la substance propre du papier, de telle sorte que l'image, dans l'épreuve négative, est plutôt déposée à la surface du papier, tandis qu'elle devrait faire corps, avoir pénétré à une certaine profondeur, ce qui lui donne beaucoup plus de solidité. En second lieu, on peut reprocher à l'emploi de ce procédé d'amener pour résultat définitif, quelque soin que l'on prenne à cet égard, des dessins qui offrent toujours un grenu plus ou moins prononcé. Il est bien entendu que ce que nous venons de dire ne s'applique qu'au

cirage du papier, préalablement à toute autre opération photographique, car cette même manœuvre, exécutée après le passage à la chambre obscure pour rendre les négatifs transparents, est au contraire une chose excellente. Le papier albuminé donne certainement de meilleurs résultats, on obtient, il est vrai, par son emploi des dessins d'un fini irréprochable ; mais l'albumine, outre qu'elle coûte proportionnellement fort cher, exige pour être maniée convenablement une grande habitude unie à une dextérité naturelle qui en feront toujours l'apanage exclusif de quelque artiste d'élite.

Ces divers inconvénients, toutes ces difficultés ont été, à notre avis, résolues par l'invention du papier gélatiné. La gélatine, en effet, plus facile à manier que l'albumine, a sur la cire l'avantage d'être une substance soluble dans l'eau. Du reste, elle s'insinue aussi bien que cette dernière dans tous les pores du papier et laisse de plus à sa surface une mince pellicule qui fait disparaître entièrement cet aspect grenu qu'offre toujours la feuille la plus lisse, l'épreuve la plus parfaite. Ce n'est pas une matière étrangère que l'on vient surajouter, car le papier a été précédemment, dans sa fabrication, encollé avec elle. Nous retrouvons donc là les conditions les plus favorables pour une intime fusion. Aussi les diverses préparations chimiques pénètrent-elles avec la plus grande facilité toutes les fibres du papier, elles ne rencontrent là aucun obstacle. Qu'arrive-t-il alors qu'on vient à exposer une feuille de ce genre au foyer de l'objectif? C'est que l'image trouvant une surface bien unie, bien polie, s'y étend avec une netteté irréprochable, et comme la couche impressionnable offre une certaine épaisseur, il en résulte tout naturellement une plus grande solidité dans l'épreuve, l'action chimique de la lumière s'étant fait sentir à une plus grande profondeur.

M. Baldus, dont tout Paris a pu admirer les magnifiques photographies, n'emploie pas d'autre procédé ; c'est, ce nous semble, la meilleure preuve que nous puissions donner de sa supériorité. Il est bien certain que dans cet état, comme dans tout autre, on n'arrive pas de suite à une perfection

aussi remarquable. Il faut, en outre d'une certaine adresse naturelle, une très-grande habitude de son métier ; il faut, pour ainsi dire, pratiquer avec passion ; on n'est jamais passé maître du premier coup, quoi que l'on fasse, et quelques bonnes dispositions que l'on ait, il est toujours indispensable ici, comme partout, de faire son apprentissage. Aussi l'artiste don' nous parlons, car c'est bien là un véritable artiste, a-t-il préludé par de nombreux travaux aux véritables tours de force qu'il exécute aujourd'hui. Pour ne citer que les principaux, nous rappellerons qu'à la suite d'une première mission qui lui avait été confiée par le ministère de l'Intérieur, il rapporta pour les beaux-arts plus de cent clichés représentant tous les monuments historiques de la Bourgogne, du Dauphiné, de la Provence, du Languedoc, etc. C'est encore lui qui reproduisit avec une si rare perfection le fameux missel d'Anne de Bretagne, les remarquables vitraux de l'église Sainte-Clotilde dus à l'habile pinceau de M. Galimard, et les précieuses gravures de Lepaulte ; ces dernières surtout ont été rendues avec une exactitude telle, que l'on serait souvent tenté de prendre la copie pour l'original ; nous n'en finirions jamais si nous voulions citer ici tous les travaux de cet éminent praticien. Nous ne pouvons cependant pas nous dispenser de parler de la fameuse galerie des monuments romains et romans du midi de la France, qu'il exécuta d'après les ordres du Gouvernement. Qui ne se rappelle avoir admiré, en passant devant les vitrines des marchands de gravures, ces splendides épreuves représentant, tantôt sur un développement de plus d'un mètre, le magnifique panorama des Arènes d'Arles et de Nîmes, tantôt l'arc de triomphe d'Orange, la Maison-Carrée, le plus beau morceau peut-être d'architecture romaine que nous possédions en France, les cloîtres et l'église de Saint-Trophime d'Arles, l'église de Saint-Gilles, le château des papes à Avignon, enfin le majestueux pont du Gard, dont l'aspect seul donne une idée de la toute-puissance de ce grand peuple romain qui, au milieu même de ses guerres, trouvait encore le temps d'élever d'aussi gigantesques con-

structions? C'est au moyen du papier gélatiné que M. Baldus est parvenu à obtenir ces merveilleux dessins qui, quel que soit le sort que l'avenir réserve à la photographie, resteront toujours des chefs-d'œuvre d'art, de bon goût et de parfaite exécution. Voici quel est le procédé employé par M. Baldus pour la préparation de son papier gélatiné. C'est avec son autorisation que nous le livrons au public.

1° *Préparation du papier gélatiné pour les épreuves négatives devant servir à la reproduction des paysages, monuments, statues, etc.* — Prenez d'abord : eau distillée, 500 grammes; gélatine blanche, 10 grammes. Faites fondre la gélatine au bain-marie dans un vase en porcelaine, et quand elle est entièrement fondue, ajoutez dans ce liquide 5 grammes d'iodure de potassium et agitez avec une baguette pour que le mélange soit complet. Le tout étant bien mélangé, ajoutez encore peu à peu, en agitant toujours avec la baguette, 25 grammes de l'acétonitrate dont nous avons déjà donné la composition. Le liquide prend alors une teinte jaunâtre; on le laisse encore à la chaleur pendant environ 10 minutes, en continuant de l'agiter. On peut alors s'en servir. On verse le liquide dans une cuvette que l'on chauffe au bain-marie, et l'on étale à sa surface une feuille de papier que l'on tient par les coins et dont on pose d'abord le milieu. Il faut éviter avec soin l'interposition des bulles d'air. On doit laisser la feuille en contact avec ce liquide, jusqu'à ce qu'elle présente une surface bien plane, ce qui exige ordinairement de 6 à 10 minutes; on la relève alors et on la suspend pour la faire sécher, en observant toutes les précautions que nous avons indiquées. Quand les papiers ainsi préparés sont bien secs, on les trempe des deux côtés dans une dissolution de : eau distillée, 100 grammes; iodure de potassium, 1 gramme. Il faut tremper d'abord le côté qui a reçu la première préparation, retourner le papier, éviter les bulles d'air et laisser la feuille de 6 à 10 minutes, suivant la température, la sécher de nouveau et placer les feuilles sèches dans un carton; elles se conservent très-longtemps.

2° *Papier gélatiné (négatif) pour portraits.* — On devra choisir le plus beau et le plus uni encollé à l'amidon. On prépare la liqueur suivante : eau distillée, 100 gr., hydriodate d'ammoniaque, 1 gr., hydrobromate d'ammoniaque, 1 décigramme. On immerge le papier entièrement dans le liquide ; on le laisse de cinq à dix minutes, suivant la température, puis on le retire pour le faire sécher. Il faut que l'hydriodate d'ammoniaque soit blanc ou légèrement jaunâtre quand on l'emploie. Ces diverses préparations peuvent s'exécuter en plein jour pour donner plus de finesse, plus de beauté aux épreuves ; M. Baldus a l'habitude de passer sous une presse lithographique, de son invention, ses épreuves négatives avant de les exposer à la chambre obscure, il exécute la même opération pour ses papiers positifs, une première fois avant de les mettre dans les châssis, et une seconde fois, après qu'ils ont été collés sur les feuilles de papier blanc. Telle est la préparation du papier gélatiné. Quand on voudra s'en servir, il suffira de lui faire subir la série des opérations que nous avons décrites au sujet de la photographie sur papier ordinaire.

Photographie sur papier négatif albuminé.

Voici comment l'on procède pour préparer le papier albuminé. On prend dix blancs d'œufs que l'on met dans une grande capsule creuse, et dans lesquels on fait dissoudre : iodure de potassium, 4 gr., bromure d'ammoniaque, 0,50, chlorure de sodium, 0,50 ; on bat le tout en mousse bien épaisse. Après une nuit de repos, on décante le liquide visqueux et on le verse dans un plateau. C'est sur ce liquide que l'on vient ensuite immerger d'un côté seulement la feuille de papier. On la laisse s'imbiber pendant deux ou trois minutes, après quoi on l'enlève doucement et d'un seul coup pour la faire sécher en la suspendant. Une fois les feuilles parfaitement sèches, on procède à la coagulation de l'albumine ; pour cela on les place toutes l'une sur l'au-

tre entre deux feuilles de papier blanc, et l'on promène à leur surface un fer convenablement chauffé. L'albumine devient insoluble et la préparation du papier est terminée. Tels sont les diverses méthodes employées pour la photographie sur papier. Mais ce n'est pas seulement sur cette substance que l'on est parvenu à fixer les images de la chambre noire; dans ces derniers temps, un homme bien remarquable, un savant, d'une modestie peu commune, un digne descendant enfin du créateur de la photographie, M. Niepce de Saint-Victor, a imaginé de substituer le verre au papier.

En prenant quelques précautions, les glaces albuminées peuvent conserver leurs propriétés pendant au moins une année. — Voici ce qu'il convient de faire : les glaces préparées étant bien sèches, on les pose les unes sur les autres, les côtés préparés face à face, en les séparant par de petites bandes de carte placées sur les bords; ensuite on les enveloppe de plusieurs feuilles de papier par paquets de six ou de douze, et on les met à l'abri de l'humidité et d'une température trop élevée.

Lorsque les glaces sont sensibilisées, bien lavées et bien sèches, en les enveloppant comme il vient d'être dit, elles conservent leur sensibilité pendant plusieurs mois en hiver et pendant plus de quinze jours en été, en ayant le soin de les garantir de l'humidité, et d'une température au-dessus de 16 à 18 degrés.

PHOTOGRAPHIE

SUR VERRE.

Comme ce titre de photographie sur verre pourrait induire en erreur certaines personnes encore peu familiarisées avec le langage de cet art tout nouveau, nous croyons utile de définir ce que l'on doit réellement entendre par cette expression de photographie sur verre. On désigne sous ce titre une méthode inventée déjà depuis quelque temps par M. Niepce de Saint-Victor, et qui consiste à substituer au papier, surtout pour la confection des épreuves négatives, une lame de verre, que l'on recouvre préalablement à toute autre opération photographique, soit d'une couche d'albumine, soit d'une couche de collodion. Le but de cette nouvelle invention est de donner aux épreuves photographiques toute la finesse, toute la netteté désirables. Nous avons vu que, quelque précaution que l'on prît, du reste, à cet égard, il était extrêmement difficile de faire disparaître les aspérités dépendantes du grain du papier, et d'éviter par là, même aux épreuves positives, ce grenu, qui fait le désespoir des artistes et des amateurs. Cet inconvénient, car c'en est un véritable, l'introduction de la lame de verre dans la photographie l'a fait complétement disparaître. Qu'y a-t-il,

en effet, de plus uni, de moins grenu, de plus poli qu'une lame de verre? Supposez maintenant que l'on vienne à étendre sur cette lame un vernis, une couche bien homogène d'une substance telle que l'albumine ou le collodion, et vous comprendrez très-facilement que, dans de pareilles conditions, la finesse et la netteté des images n'offrent plus rien à désirer. C'est en effet ce qui a lieu.

Le manuel opératoire de la photographie sur verre diffère très-peu de celui que nous avons exposé au sujet de la photographie sur papier. Aussi nous contenterons nous, dans cet article, de décrire avec quelques détails seulement la préparation de la glace dite albuminée et l'application du collodion sur le verre, renvoyant pour les autres opérations consécutives à ce que nous avons dit à ce sujet dans les chapitres précédents.

Préparation de la glace albuminée.

Pour préparer l'albumine photographique, on réunit des blancs d'œufs frais, que l'on sépare avec soin de leur jaune, et l'on ajoute par 100 grammes de ce liquide, 1 gramme d'iodure de potassium ou d'iodure d'ammoniaque. Cela fait, on bat le mélange jusqu'à ce qu'il soit réduit en neige, on laisse ensuite le tout reposer pendant une nuit; le lendemain on décante le liquide visqueux qui s'est formé, et c'est avec lui que l'on procède à la préparation des glaces. A cet effet, on prend une glace mince ou mieux encore une lame de verre dépolie un peu plus grande que l'épreuve que l'on veut obtenir, et après l'avoir nettoyée avec le plus grand soin, car la propreté de la glace, dans l'emploi de cette méthode, est une des conditions *sine qua non* de réussite, on la pose horizontalement sur un trépied à caler. On verse alors avec un verre à bec sur le milieu de la glace une quantité d'albumine plus que suffisante pour en recouvrir entièrement la surface, et aussitôt, mais sans se presser, comme l'indi-

que parfaitement M. A. Gaudin dans son résumé général de daguerréotype, on fait subir à la glace un mouvement de pivotement en l'inclinant de divers côtés. Quand la couche d'albumine est suffisamment étendue, on en déverse la portion excédante dans un vase *ad hoc*, et l'on replace la glace sur le trépied après en avoir toutefois essuyé les bords avec du papier de soie. On n'a plus alors qu'à le laisser sécher à l'abri de la poussière. Pour qu'une couche d'albumine soit bonne, il importe qu'elle ait séché lentement, ce qui exige au moins douze heures, à moins que l'on n'emploie la chaleur ou les vapeurs acides pour la coaguler. Les plaques, ainsi préparées, peuvent se conserver quelques jours pourvu que l'on ait soin de les mettre à l'abri de l'humidité.

Quand l'on veut sensibiliser des glaces albuminées, on doit toujours avoir présent à l'esprit l'inconvénient qui résulte inévitablement d'un temps d'arrêt pendant leur immersion dans le bain d'acéto-nitrate d'argent, aussi cet écueil qui a été et est encore aujourd'hui l'un de principaux motifs qui ont fait abandonner à beaucoup de personnes l'emploi de ce procédé, a-t-il été de la part des hommes compétents le sujet de nombreux travaux, de nombreuses communications faites dans le but de l'éviter. Le moyen indiqué par M. Gaudin nous paraissant réunir la promptitude, la sûreté, à la facilité d'exécution, nous allons l'indiquer ici tel qu'il le donne lui-même dans le travail remarquable que nous avons eu déjà l'occasion de citer : « Pour sensibiliser les glaces, on les immerge dans un bain d'acéto-nitrate d'argent, soit dans une auge étroite en verre ou en gutta-percha, soit, *ce qui vaut mieux*, à l'aide d'une cuvette un peu plus grande que la plaque, aux angles de laquelle on a collé dans le fond, avec de la gomme laque, quatre petits morceaux de verre de 2 ou 3 millimètres d'épaisseur. On pose la glace sur deux des supports, après avoir garni la cuvette d'acéto-nitrate jusqu'à couvrir sensiblement les quatre pièces de verre; et, tenant la glace par le milieu du bord opposé à celui qui repose déjà dans le liquide, au moyen d'un petit crochet en argent, on lui imprime un mouvement de bas-

cule qui met graduellement et sans temps d'arrêt, le bain en contact avec la couche d'albumine. »

Le bain d'acéto-nitrate, qui sert à sensibiliser les glaces albuminées, doit avoir la composition suivante : eau distillée 300 gr., azotate d'argent 24 gr., acide acétique 30 gr. Avec un bain préparé de la sorte, il n'est pas nécessaire de laisser la couche d'albumine plus de deux ou trois minutes en contact avec le liquide. On doit l'en séparer après ce temps, la laver à l'eau distillée et la faire sécher, comme l'indique M. Legray, dans la plus complète obscurité. Une glace, ainsi préparée, peut très-facilement, si l'on observe la précaution que nous venons d'indiquer, conserver sa sensibilité pendant un jour ou deux et n'être exposée à la chambre noire qu'après un pareil laps de temps. Après le passage à la chambre obscure, on fait apparaître l'image en plongeant la glace dans de l'acide gallique concentré chaud et filtré. Comme dans cette opération, on n'a plus à redouter les froncements linéaires produits par les temps d'arrêt sur la couche d'albumine ; on place tout simplement la feuille de verre dans une cuvette contenant de l'acide gallique. L'image se dessine peu à peu ; mais si, au bout de cinq minutes, on ne voit rien apparaître, il ne faut plus y compter. Cependant on peut, si l'on veut, la laisser plusieurs heures se former tranquillement. Si, au contraire, elle se manifeste très-vite, c'est une preuve que l'on obtiendra un dessin fortement accusé, et il faudra veiller à ce qu'il ne dépasse pas les limites voulues. On n'a plus qu'à laver la glace à l'eau distillée et à lui faire subir les autres opérations dans l'ordre et de la manière indiquée précédemment pour le papier négatif. La méthode employée pour obtenir les épreuves positives ne diffèrent en rien de celle que nous avons décrite à l'article photographique sur papier, nous nous dispenserons de la rappeler ici ; disons cependant que l'on emploie généralement de préférence les papiers positifs albuminés, qui offrent l'avantage de donner plus de vigueur aux dessins.

Les magnifiques résultats que donne cette méthode expliquent facilement l'espèce d'engouement dont elle a joui dès

son apparition; mais, à mesure que les divers artistes ont essayé de l'employer, les inconvénients qu'elle présente, tant il est vrai qu'il n'y a rien de parfait dans ce monde, n'ont pas tardé à se manifester. Ainsi, on a bien vite reconnu qu'il était extrêmement difficile de bien étendre sur la glace la couche d'albumine ; que cette dernière étant d'un prix assez élevé, les non-réussites faisaient monter considérablement le prix de revient des épreuves irréprochables. En second lieu, l'emploi obligé d'un corps aussi fragile que le verre expose à voir s'anéantir à chaque instant, par une cause ou l'autre, le fruit de pénibles travaux ; enfin, le poids considérable des glaces est un sujet d'embarras continuels pour le voyageur photographe. Toutes ces diverses raisons expliquent suffisamment l'espèce d'abandon dans lequel est actuellement tombée cette méthode, malgré les nombreux avantages qu'elle présente. Trois artistes cependant ont courageusement lutté et sont parvenus, grâce à leur extrême habileté et à leur invincible persévérance, à réaliser, par l'emploi de ce procédé, de véritables prodiges; tout le monde connaît leurs travaux ; quiconque s'est tant soit peu occupé de photographie a pu juger de leur mérite; il nous suffira de citer leurs noms pour être certains de l'approbation générale : ces trois artistes sont MM. Martens, Bayard et Renard, ces deux derniers surtout semblent avoir pris à cœur, par les prodigieux résultats qu'ils obtiennent chaque jour, de réduire à néant les quelques reproches que des esprits mal avisés adressent encore aujourd'hui à la photographie. A ceux qui seraient tentés de nous accuser d'enthousiasme, nous dirons : transportez vous chez M. Bayard, par exemple, et priez-le de vous montrer sa Vénus à la conque, ses bas-reliefs et ses reproductions de gravures et de tableaux à l'huile, et vous direz alors, nous en sommes convaincu, que, loin d'avoir rien exagéré, nous sommes au contraire demeuré bien au-dessous de la réalité. Il serait, en effet, très-difficile de rendre le sentiment d'admiration que fait éprouver la vue de ces épreuves, dans lesquelles tout, jusqu'au relief même des objets, est reproduit avec une fidélité, une perfection inouïe ; on est tenté de poser

le doigt sur le dessin, pour s'assurer si l'on est, oui ou non, le jouet d'une mystification, et si les épreuves que l'on a sous les yeux sont bien réellement des reproductions photographiques et non les gravures elles-mêmes, ou quelque bas-relief sorti de l'atelier de quelque habile sculpteur.

Du collodion et de son emploi dans la photographie.

Lorsque, en 1846, un chimiste de Bâle, M. Schonbein, découvrit le fulmi-coton, il était certes loin de penser qu'un jour la dissolution de cette substance dans l'éther serait employée en médecine pour faciliter la cicatrisation des plaies, et fournirait à la photographie un de ses agents les plus utiles, les plus sensibles et des plus faciles à manier. Deux personnes, M. Legray et M. Archer, se disputent l'honneur de cette application du collodion à la photographie. Auquel de ces deux artistes appartient la priorité? C'est ce qu'il nous serait assez difficile de dire. Cette affaire ressemble beaucoup à celle de Joseph Niepce et de Daguerre. Car, si d'un côté il est incontestable que déjà vers la fin de l'année 1849 M. Legray avait eu l'idée d'employer et employait même le collodion à la place de l'albumine, et qu'il consigna ses essais et son procédé dans une des brochures qu'il publia en 1850, et qui fut traduite en Angleterre, il n'en est pas moins vrai, d'un autre côté, que c'est M. Archer qui, le premier, en 1851, décrivit dans son entier, et avec beaucoup de détails, une méthode complète pour l'emploi de cette substance en photographie.

Nous nous dispenserons de donner ici la préparation du fulmi-coton, ce serait sortir des limites déjà fort étendues que nous nous sommes tracées ; nous ne parlerons pas non plus de l'innombrable quantité d'espèces différentes de collodion dont on trouvera les recettes dans les ouvrages spéciaux, dans celui de M. Legray, mais surtout dans le ré-

sumé de daguerréotype de M. Gaudin. On pourra encore consulter avec fruit un grand nombre de passages du Journal *la Lumière*, qui, grâce à l'habile direction qu'a su lui imprimer ce dernier auteur et aux remarquables articles qu'y publient chaque semaine MM. Ernest Lacan, A. Gaudin, Niepce de Saint-Victor, etc., est devenu une mine inépuisable pour tous les chercheurs, un guide sûr pour tous les artistes, et le véritable vade-mecum des amateurs. Nous nous contenterons de donner une recette que l'on pourra employer toujours avec avantage, quel que soit du reste le genre d'épreuve que l'on veuille obtenir. Cette formule nous a été communiquée par M. Legray lui-même; la voici: Prenez un flacon bouché à l'émeri dans lequel vous mettrez : éther sulfurique à 62 degrés 100 grammes ; alcool pur à 36 degrés 25 grammes ; fulmi-coton 3 grammes ; ammoniaque liquide 5 gouttes; iodure d'ammoniaque en sel 1 gramme. On fera dissoudre séparément l'iodure d'ammoniaque dans les 25 grammes d'alcool, le fulmi-coton dans l'éther, et l'on ajoutera ensuite les deux dissolutions. Il suffira d'agiter le flacon et d'en verser le contenu sur un linge très-fin et d'une extrême propreté, le collodion passera comme à travers un filtre et sera reçu dans un flacon lavé préalablement avec de l'éther. Si par hasard on n'avait pas d'iodure d'ammoniaque à sa disposition on pourrait remplacer ce sel par l'iodure de potassium en ayant la précaution d'ajouter à la dissolution 0,10 centigrammes d'iode pur et 2 gouttes d'ammoniaque liquide.

Le collodion est bien certainement, parmi toutes les substances employées en photographie, celle qui jouit de la plus exquise sensibilité; c'est avec des glaces collodionnées que l'on arrive à prendre des images instantanées. Le temps de l'exposition est tellement minime que l'on a pu reproduire des objets en mouvement, tels que les vagues de la mer, des chevaux au galop, des régiments en marche, etc. C'est aussi, de toutes les matières photogéniques, celle qui donne la plus grande finesse aux épreuves; sous ce rapport elle rivalise complétement avec la plaque daguerrienne. Pour appli-

quer cette substance sur la glace, il est nécessaire que cette dernière soit exempte de toute impureté; cette condition une fois remplie, on verse sur son milieu une quantité de collodion plus que suffisante pour en couvrir toute la surface et par une série de legers mouvements que l'habitude fait rapidement acquérir, on facilite l'extension uniforme du liquide sur la glace; puis on verse l'excédant dans le flacon en inclinant la lame de verre vers l'un de ses angles. Aussitôt que l'on voit que la couche de collodion commence à faire prise, et avant qu'elle soit complétement sèche, on la passe dans un bain contenant 8 grammes d'azotate d'argent pour 100 grammes d'eau distillée afin de la sensibiliser. On doit la laisser dans ce bain jusqu'à ce que l'aspect huileux que l'on observe alors à sa surface, soit complétement disparu. Ceci fait, on doit la retirer, c'est alors seulement que l'on procède à l'exposition à la chambre obscure. Les opérations suivantes ne diffèrent en rien de celles que nécessite l'emploi de la glace albuminée, nous nous dispenserons de les signaler, cela nous évitera de nombreuses redites.

Ajoutons seulement que pour développer l'image, il est préférable de substituer le proto-sulfate de fer à l'acide pyrogallique, lorsque l'on veut obtenir des épreuves instantanées. Voici la formule du bain généralement employé dans ce cas : eau distillée, 500 gr.; proto-sulfate de fer, 50 gr.; acide sulfurique, 10 gouttes ; acide acétique, 10 gr. Dans le cas où l'on n'aurait pas affaire à des épreuves instantanées, voici quelle devrait être la composition du liquide que l'on versera sur la glace, à plusieurs reprises, il a pour base l'acide pyrogallique : eau distillée, 200 grammes; acide pyrogallique, 1 gr.; acide acétique, 10 gr. Si l'on veut rendre l'épreuve plus vigoureuse, il suffit de la plonger à la sortie de ce bain dans une solution d'un gramme d'azotate d'argent pour 100 grammes d'eau distillée. Pour le fixage des images, on se trouvera très-bien d'employer l'hyposulfite double de soude et d'argent.

Tel est, réduit à sa plus simple expression, le manuel opé-

ratoire de la photographie sur verre collodionné. Cette méthode jouit actuellement d'une grande faveur auprès des artistes. Elle a, en effet, toutes les qualités de la précédente, sans en avoir pour cela tous les inconvénients, surtout depuis que M. Legray a trouvé le moyen de renfermer entre deux feuilles de papier l'épreuve négative obtenue sur collodion. Par son intermédiaire, on obtient, comme nous l'avons déjà dit, toute la finesse désirable; c'est au collodion, nous en sommes convaincus, que l'on devra la disparition de la plaque métallique. Parmi les innombrables photographes qui ont adopté ce procédé, à l'exclusion de tous les autres, nous croyons devoir signaler d'une façon toute spéciale MM. Bisson frères et M. Moulin. Partis d'un point tout différent, s'adonnant à des genres très opposés, ces artistes sont tous trois arrivés à un point voisin de la perfection. Du reste, ces messieurs n'en sont pas à leur coup d'essai; depuis longtemps déjà ils se sont fait connaître dans la photographie. En effet, c'est d'après les daguerréotypes des frères Bisson qu'a été exécutée la galerie complète des 900 représentants de l'assemblée constituante. Leurs travaux sur les substances accélératrices et sur la composition des collodions sont trop connus pour qu'il soit besoin de les rappeler ici. C'est à eux et non pas à MM. Rousseau et Dévéria que l'on doit les clichés de ces planches d'histoire naturelle reproduites par MM. Mantes et Riffaut au moyen de la gravure héliographique, qui ont fait naguère encore l'admiration de l'Institut et donné à M. Milne-Edwards l'occasion de faire un brillant rapport sur les avantages que la science peut retirer de ce nouveau mode de reproduction. Mais ce qui, suivant nous, sera le plus beau titre de gloire pour ces deux artistes, c'est l'œuvre immense, difficile, périlleuse même, qu'ils viennent d'entreprendre, sous la direction intelligente de M. Charles Blanc : nous voulons parler de la reproduction des précieuses gravures de Rembrandt. Nous avons vu chez les éditeurs, MM. Gide et Baudry, les trois premières livraisons de cet ouvrage, et, nous l'avouerons ici très-naïvement, il nous a fallu beaucoup de bonne vo-

lonté pour reconnaître dans ces magnifiques dessins des épreuves photographiques. La couleur du papier, la finesse et la vigueur du modèles sont reproduites avec une telle exactitude, avec une telle perfection, qu'il serait très-facile, même pour un homme du métier, de prendre la copie pour l'original. Tout ceci explique aisément les médailles et les mentions honorables qui leur ont été décernées, et les différentes commandes qu'ils ont reçues du Gouvernement.

Il nous reste à parler, pour terminer ce chapitre, des travaux de M. Moulin. Nous le ferons d'autant plus volontiers, que cet artiste a imprimé à la photographie une direction toute nouvelle, en créant ce que l'on a appelé très heureusement la photographie de genre.

Tous les photographes que nous avons passés en revue jusqu'alors se sont, comme on a pu s'en convaincre, spécialement occupés à reproduire la nature morte. M. Moulin, suivant une ligne différente, s'est appliqué à reproduire les scènes qui se passent chaque jour sous nos yeux; puis, adaptant à son nouvel art ses données, ses instincts éminemment artistiques, il a eu l'heureuse idée de composer avec des personnages de petits tableaux dont la plupart témoignent du bon goût et de l'habileté de cet artiste. Nous avons été assez heureux pour voir la collection presque complète de M. Moulin, et nous avons pu nous convaincre que ce nouveau genre, qu'il a créé, est appelé à rendre non-seulement à la photographie, mais surtout aux artistes peintres et sculpteurs des services sans nombre. En effet, ses études d'académies, en faisant, pour ainsi dire, disparaître le temps de la pose, permettront de donner aux modèles des attitudes plus naturelles, plus vraies et plus variées; de plus, ses jolis petits tableaux, tels, par exemple, que l'Homme à la poupée, la Fileuse, la Pêcheuse, les Quatre Laveuses, les Buveurs, les Ouvriers, etc., car il en a déjà composé près de quatre cents, sont destinés à remplacer bientôt tous les médiocres dessins que l'on voit encore chaque jour dans les vitrines de nos marchands de gravures, et à répandre le bon goût dans toutes les classes de la société.

C'est bien certainement là une des branches de la photographie qui ont le plus d'avenir, et on ne saurait trop louer la persévérance et le talent avec lesquels M. Moulin poursuit chaque jour son heureuse innovation.

Enfin, la photographie a déjà pris un tel développement que quelques imprimeries photographiques, entre autres celle de M. Blanquart-Evrard, à Lille, et celle de M. Lachevardière, à Paris, se sont fondées dans le but de tirer avec plus d'abondance et de facilité les épreuves positives et d'éviter ainsi aux auteurs l'embarras de ce travail qui ne réclame que de l'habitude et où l'art n'a rien à voir. C'est à l'aide de ces utiles établissements qu'ont été tirées les épreuves des premiers livres illustrés par le soleil que le public admire depuis quelques années. Il suffit de citer le beau voyage en Egypte de M. Maxime Ducamp, celui encore plus remarquable, mais postérieur, de M. Thénard, celui de M. Vigier dans les Pyrénées, etc.

Tel est l'état actuel de la photographie. Si l'on se reporte un instant par la pensée à ce qu'elle était il y a vingt ans à peine, on est justement étonné des énormes progrès qu'elle a déjà réalisés en si peu de temps. Pour nous, nous sommes convaincus qu'elle n'en restera pas là, et nous espérons que d'ici à quelques années son exécution sera devenue si sûre, si facile et si peu coûteuse, que tout homme un peu intelligent aura chez lui son appareil et pourra dans ses moments de loisir en tirer tout le parti désirable.

Nous n'avons pas besoin de dire que nous n'avons jamais eu la pensée, dans le courant de ce travail, de donner au lecteur un catalogue complet des travaux remarquables dont la photographie a été l'objet. Des noms invinciblement attachés à quelques uns des procédés ont dû inévitablement se placer sous notre plume à la suite de la description de ces méthodes. Toutefois des artistes qui n'ont rien inventé ont su se servir avec un rare talent des découvertes de leurs confrères; leur part est encore très-belle, et si nous avions eu à énumérer les principaux, nous n'aurions eu qu'à citer les noms de MM. Aguado, Crette, Lesecq, Vigier, Delessert,

Maury, Gérard, Mestral, Tanner et Gerrodwolhd, etc., etc., photographes habiles, dont les remarquables épreuves sont connues et appréciées par les artistes et les amateurs.

C'est à tort que plusieurs auteurs ont conseillé de coaguler par un fer chaud la préparation albumineuse sur papier : c'est une opération parfaitement inutile, elle est même nuisible à la conservation des blancs du papier. Le nitrate d'argent est le meilleur coagulateur.

DE LA GRAVURE HÉLIOGRAPHIQUE.

L'application de la photographie à la gravure sur métal ou sur bois, n'est pas une chose née d'hier comme on pourra facilement s'en convaincre, si l'on se rappelle ce que nous avons dit au sujet des travaux de Joseph-Nicéphore Niepce. En effet, cet homme de génie n'avait jamais eu d'autre but, avant son association avec Daguerre, que de trouver (une fois le moyen de fixer les images de la chambre obscure découvert) un procédé simple et facile pour multiplier à l'infini les dessins dont il avait obtenu un premier type. Ceci explique facilement pourquoi il s'adressa de préférence à l'art du graveur ; c'est pour cela que nous le voyons verser sur ses plaques métalliques des acides capables d'en attaquer la substance dans tous les endroits mis à nu par la disposition du bitume de Judée.

Nous avons vu comment, et par quels motifs J.-N. Niepce avait été détourné du but qu'il s'était proposé; nous croyons inutile d'y revenir, nous nous contenterons simplement de signaler ce fait bien remarquable dans l'histoire de cet art : c'est que vingt ans après la découverte de la photographie, l'attention générale paraît abandonner tout à coup les merveilleux résultats qu'elle a déjà réalisés pour se reporter uniquement, par une espèce d'aspiration spontanée, vers les premiers essais de son inventeur, et marcher avec

M. Niepce de Saint-Victor dans la voie que son oncle avait lui-même primitivement suivie et tracée. Il ne faudrait pas croire cependant que l'idée de Nicéphore Niepce ait été complétement abandonnée par les savants qui l'ont suivi ; loin de là, car, dès l'apparition de la plaque daguerrienne, l'envie vint à plusieurs expérimentateurs de la voir se transformer en une planche de graveur, au moyen de laquelle on pût tirer une série plus ou moins considérable d'épreuves identiques au modèle ; mais tous les efforts que l'on tenta dans cette voie laissèrent beaucoup à désirer. C'est à M. le docteur Donné que revient l'honneur d'avoir essayé le premier de résoudre ce difficile problème.

Voici comment il procédait : après avoir préalablement entouré la plaque daguerrienne d'une marge de vernis de graveur, il versait à sa surface un liquide composé d'une partie d'eau-forte pour quatre parties d'eau ; puis, quand il jugeait que l'action s'était fait sentir assez longtemps, il enlevait l'enduit résineux et lavait la plaque à grande eau. Par ce moyen, les parties noires de l'épreuve, constituées par la présence de l'argent, étaient attaquées, tandis que les clairs, dus au dépôt de mercure, ne subissaient aucune altération. Il ne restait plus qu'à tirer les épreuves par les procédés ordinaires ; mais la planche était d'une telle faiblesse, vu la mollesse de l'argent et le peu de profondeur de la morsure, que l'on pouvait à peine obtenir une cinquantaine d'épreuves très-imparfaites.

Pour remédier à ces inconvénients, M. Fiseau eut l'heureuse idée d'appeler à son aide la galvanoplastie, cette autre glorieuse conquête des temps modernes. Au moyen des nombreuses ressources que cet art fournit à qui sait le manier, cet expérimentateur résolut à peu près le problème dans son entier. Et d'abord, pour donner plus de profondeur à sa planche, il imagina, après l'avoir traité comme nous venons de l'indiquer, de passer à sa surface une couche d'huile grasse ; or, les particules dont se compose cette matière se trouvant arrêtées par les aspérités des portions dépolies, tandis qu'elles glissent au contraire sur les parties lisses que

l'acide a respectées, lui permirent de recouvrir ces dernières par un courant galvanique, d'une légère couche d'or; en enlevant ensuite l'huile qui préservait de la dorure les parties attaquées par l'acide. Il se trouvait ainsi en possession d'une planche dont les blancs étaient recouverts d'une pellicule d'or bien suffisante pour les mettre à l'abri de l'action ultérieure des acides, et les noirs par l'argent déjà creusé et mis à nu; il put alors, au moyen de l'eauforte, augmenter à son gré la profondeur de la gravure. De plus, comme l'argent est un métal assez mou, M. Fiseau imagina, pour éviter l'usure produite par le tirage des épreuves, de recouvrir d'une couche épaisse de cuivre rouge, toujours au moyen de la galvanoplastie, la surface polie de l'argent, la seule qui ait à souffrir dans ce cas. Grâce à ces diverses modifications, M. Fiseau a pu obtenir des épreuves nombreuses et remarquables sous plusieurs rapports, bien que cependant elles ne fussent pas encore parfaites.

Enfin nous devons signaler, pour terminer ce qui a rapport à la gravure de l'épreuve daguerrienne, une tentative très-hardie due à un savant Anglais, M. Grove. Dédaignant, pour ainsi dire, l'action des agents chimiques, cet expérimentateur eut l'idée de confier à l'électricité le soin de graver ses plaques métalliques; et ce qu'il y a de plus curieux, c'est qu'il y réussit. Il attacha une image daguerrienne au pôle négatif d'une pile voltaïque, chargée d'une liqueur faiblement acide et plaça au pôle positif une lame de platine; les choses étant ainsi disposées, l'acide attaque l'argent qui représente les parties noires de l'épreuve et grave en creux le dessin. Ainsi, selon l'heureuse expression de M. Figuier, de la lumière on fait un pinceau et de l'électricité un burin. Telles sont les diverses tentatives auxquelles la gravure de la plaque daguerrienne a donné lieu. Mais l'invention de la photographie sur papier est venue détourner momentanément les esprits de cette direction, et ce n'est que plusieurs années plus tard que M. Talbot, l'inventeur de la photographie sur papier, et M. Niepce de Saint-Victor, l'inventeur de la photographie sur verre, rappelé-

rent de nouveau vers ce sujet l'attention des savants, des artistes et des amateurs.

Procédé de M. Talbot. — L'invention de la photographie sur papier a eu pour résultat de faire abandonner d'une façon définitive les essais de gravure tentés sur la plaque daguerrienne. Quand, plus tard, cette idée d'appliquer la photographie à l'art de la gravure fut remise en vigueur, ce ne fut plus la plaque elle-même que l'on proposa de transformer ; on voulut obtenir en creux, sur une plaque d'acier, l'image des objets extérieurs, afin de pouvoir ensuite s'en servir comme d'une planche ordinaire. Le procédé de M. Talbot que nous allons exposer, bien que représentant un véritable progrès, est loin d'avoir donné la solution complète du problème demandé, et c'est très-évidemment à M. Niepce de Saint-Victor que l'on est redevable de la gravure héliographique. M. Talbot, renonçant à l'argent et au cuivre, sur lesquels ses devanciers avaient opéré, voulut graver sur acier, et y réussit de la manière suivante :

Après avoir légèrement dépoli la plaque d'acier avec un mélange de vinaigre et d'acide sulfurique, il étendit sur elle une couche de gélatine, tenant en dissolution du bichromate de potasse (sel rouge impressionnable à la lumière). Sur cette couche jaune, séchée à une douce chaleur et bien lisse, il applique soit l'objet dont il veut simplement la silhouette, soit un dessin photographique déjà réalisé sur papier transparent. L'appareil ainsi préparé, il l'expose pendant une ou deux minutes à la lumière ; on voit alors brunir les parties du vernis exposées au rayonnement direct, tandis que les parties protégées par l'objet ou les noirs de l'épreuve photographique sont très-nettement accusées par la persistance de la teinte jaune primitive du vernis. Cette image devient beaucoup plus évidente lorsque l'on plonge la plaque dans l'eau, car ce liquide dissolvant le sel de potasse et la gélatine non impressionnés, met à nu le métal ; il ne reste plus qu'à faire mordre l'acier par un corps capable de l'attaquer. L'acide nitrique (eau forte), laissant dégager un gaz qui soulève de proche en proche l'enduit de

gélatine, a l'inconvénient de permettre au mordant d'agir en dehors des limites voulues. Voilà pourquoi M. Talbot lui substitua une solution de bichlorure de platine. Quand l'action s'est fait sentir assez profondément, on lave la plaque, et l'on peut alors l'encrer et en tirer des épreuves. Tel est le procédé de M. Talbot. Par son emploi, on ne peut guère, comme on le voit, obtenir que des silhouettes d'objets laissant tamiser la lumière, tels que certains tissus, des feuilles d'arbres, des découpures et des dentelles; il ne réussit pas à reproduire les demi-teintes, et, par conséquent, est complétement impropre à la reproduction des images photographiques.

Procédé de M. Niepce de Saint-Victor. — Dans tous les essais que nous avons passés en revue, nous n'avons encore rien trouvé jusqu'à présent qui pût être considéré comme la véritable solution du problème de la gravure héliographique. Il était réservé à M. Niepce de Saint-Victor, travailleur aussi consciencieux que modeste, de continuer les essais de son oncle, l'immortel inventeur de la photographie, et de doter le monde savant d'une découverte qui complète et assure une durée sans limites à cette nouvelle conquête du 19ᵉ siècle. Reprenant en effet les choses ou Nicephore Niepce les avaient laissées lors de son association avec Daguerre, M. Niepce de Saint-Victor est arrivé, après plusieurs tâtonnements, à donner le procédé suivant comme offrant au plus haut degré toutes les chances de réussite : nous allons le laisser parler lui-même. Ce qui va suivre est extrait de la communication qu'il fit à l'Institut le 26 mai 1853, sur la gravure héliographique.

L'acier sur lequel on doit opérer ayant été dégraissé avec du blanc de craie, on verse sur sa surface dépolie de l'eau dans laquelle on a ajouté un peu d'acide chlorhydrique dans les proportions d'une partie d'acide pour vingt parties d'eau. Cela facilite l'adhérence du vernis au métal. La plaque doit être immédiatement bien lavée, puis séchée. On étend ensuite, à l'aide d'un *rouleau recouvert de peau* sur la surface polie, du bitume de Judée, dissous dans l'essence de lavande; on

soumet le vernis ainsi appliqué à une chaleur modérée, et quand il est séché, on préserve la plaque de l'action de la lumière et de l'humidité. Sur une plaque ainsi préparée, j'applique le recto d'une épreuve photographique directe (ou positive), obtenue sur verre albuminé ou sur papier ciré, et j'expose le tout à la lumière pendant un temps plus ou moins long, suivant la nature de l'épreuve à reproduire et suivant l'intensité de la lumière. Dans tous les cas, il faut toujours au moins 10 minutes au soleil et une heure à la lumière diffuse. On doit éviter de prolonger le temps de l'exposition, car dans ce cas l'image devient visible avant l'opération du dissolvant, et c'est un signe certain que l'épreuve est manquée, parce que le dissolvant ne produira plus d'effet.

J'emploie pour dissolvant trois parties d'huile de naphte rectifiée et une partie de benzine Colas. Ces proportions peuvent varier en raison de l'épaisseur du vernis; plus il y aura de benzine, plus le dissolvant sera énergique. Ce dissolvant enlève les parties du vernis qui ont été préservées de l'action de la lumière par les parties noires de l'épreuve positive. Tandis que l'éther agit tout à fait en sens inverse, il ne reste plus qu'à laver la plaque d'acier avec de l'eau pour arrêter l'action du dissolvant et de la sécher pour vaporiser les gouttes d'eau qui pourraient encore y adhérer.

Les opérations héliographiques sont alors terminées; mais avant de passer à celles que doit exécuter le graveur, nous allons faire connaître une rectification que M. Niepce vient d'apporter à la composition de son vernis. La voici telle qu'il a bien voulu lui-même nous la communiquer : benzine, 100 grammes; bitume de Judée, 6 grammes; cire jaune pure, 1 gramme.

Il nous reste maintenant à parler des opérations du graveur. Voici d'abord quelle doit être la composition du mordant : acide nitrique à 36 degrés, 1 partie en volume; eau distillée 36 degrés, en volume 8 parties; alcool 36 degrés, 2 parties en volume. On laisse le mordant fort peu de temps sur la plaque, on l'en retire, on lave et sèche bien le vernis et la gravure. Pour arriver ensuite à creuser plus profondé-

ment la planche d'acier, on a recours aux procédés de la gravure à l'aqua-tinta ; c'est-à-dire que l'on place la plaque dans une boîte contenant de la résine réduite en poudre très-fine ; puis, au moyen d'un soufflet, on agite cette poussière dont les particules viennent retomber sur la surface du métal. Si maintenant on chauffe la plaque dans ce nouvel état, la résine qui la recouvre, se fixant sur le vernis, le consolide et lui permet de résister plus longtemps à l'action corrosive du nouveau mordant (acide nitrique étendu d'eau sans addition d'alcool). De plus, la résine forme dans les noirs un grain fin qui retient l'encre d'impression et permet d'obtenir de bonnes et nombreuses épreuves, après toutefois que la plaque a été nettoyée à l'aide des corps gras chauffés et des essences.

Depuis la publication du procédé de M. Niepce de Saint-Victor, plusieurs artistes se sont mis à l'œuvre et lui ont apporté certaines modifications utiles. Parmi ces derniers, nous devons citer en première ligne M. Mantes, auquel la science et l'art sont redevables des magnifiques épreuves de l'iconographie zoologique, publiées par MM. Rousseau et Devéria, d'après les clichés de MM. Bisson frères. En décrivant le procédé de M. Niepce, nous avons souligné à dessein le procédé qu'il emploie pour étendre le vernis sur la plaque d'acier. C'est, avons nous dit, au moyen d'un rouleau en peau. Cette méthode, défectueuse sous beaucoup de rapports, a été corrigée très-heureusement par M. Mantes. Voici, du reste, en peu de mots comment il procède. La base de son procédé est de former un vernis liquide, seul moyen d'obtenir la plus grande pureté dans l'obtention de l'épreuve. Il fait dissoudre à chaud de la cire vierge dans l'essence de lavande rectifiée (une petite quantité suffit, car l'essence en dissout très-peu) ; d'autre part, il concasse finement de l'asphalte, qu'il fait dissoudre à chaud dans le précédent mélange de cire et d'essence de lavande et, de plus, de benzine, à parties égales. Il fait ce vernis très-épais d'abord, afin de pouvoir le modifier ensuite et lui donner la consistance voulue. L'épaisseur la plus convenable est celle qui laisse sur la plaque une fois sèche un ton jaune doré.

Son vernis une fois obtenu, il monte sur un tour une plaque d'acier polie au blanc de craie, et verse à sa surface une petite quantité de ce liquide qu'il répartit aussi également que possible avec une baguette de verre. Cette opération est du reste singulièrement facilitée par les divers mouvements imprimés à la plaque par le tour. Quand le vernis est bien sec, il applique à sa surface l'épreuve obtenue sur glace albuminée ou sur collodion, expose le tout à la lumière, comme il a été dit plus haut, et dissout les parties non influencées par le mélange de 500 gr. d'huile de naphte, 100 gr. de benzine et 5 grammes d'essence de lavande. L'épreuve une fois bien dépouillée, il la lave à plusieurs eaux, et la laisse complétement sécher : reste maintenant à la faire mordre, mais c'est l'affaire du graveur.

Les épreuves qui ont été obtenues jusqu'ici au moyen de la gravure héliographique ont toutes été plus ou moins retouchées par M. Riffaut, ce qui explique suffisamment leurs nombreuses qualités; espérons cependant que bientôt les procédés recevront de tels perfectionnements, que l'on pourra livrer à l'appréciation des artistes et des amateurs des gravures héliographiques parfaites et sans retouche; car là est tout entier l'immense avenir de la photographie.

TABLE DES MATIÈRES.

 Pages.

Photographie sur plaque
Joseph Niepce : Ses travaux......................... 3
Daguerre : Ses travaux, son association avec J. Niepce.... 7
Procédé de Daguerre. Photographie sur plaque.......... 9

Photographie sur papier :
MM. Talbot, Bayard, et Blanquart-Evrard............. 15
Manuel opératoire de la photographie sur papier........ 22
Choix du papier................................ 23
Préparation du papier négatif...................... 24
Sensibilisation du papier.......................... 25
Exposition à la chambre noire...................... 26
Mise à l'acide gallique, développement de l'image....... 26
Fixage de l'épreuve.............................. 27
Préparation du papier positif...................... 28
Papier positif albuminé........................... 29
Tirage de l'épreuve positive....................... 29
Fixage de l'épreuve positive....................... 30
Photographie sur papier ciré....................... 31
Photographie sur papier négatif gélatiné............. 33
Photographie sur papier négatif albuminé............ 37

Photographie sur verre :
Préparation de la glace albuminée................... 40
Du collodion et de son emploi dans la Photographie..... 44

De la gravure héliographique........................ 51

Typographie PANCKOUCKE, rue des Poitevins, 8 et 14.

www.ingramcontent.com/pod-product-compliance
Lightning Source LLC
Chambersburg PA
CBHW071433220526
45469CB00004B/1506